PAINTING STYLE · LI JINGKUN

BUSINESS TRAVELERS AMID MOUNTAINS IN SPRING

大家画风 · 李劲堃绘

主编 许晓生

PAINTING

STYLE

LI JINGKUN

BUSINESS

TRAVELERS

AMID

MOUNTAINS

IN

SPRING

春山商旅图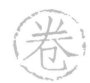

大家画风 · 李劲堃绘

安徽美术出版社
全国百佳图书出版单位

图书在版编目（CIP）数据

大家画风.李劲堃绘·春山商旅图卷/许晓生主编.—
合肥：安徽美术出版社，2014.4
ISBN 978-7-5398-4930-0

Ⅰ.①大… Ⅱ.①许… Ⅲ.①山水画—作品集—
中国—现代 Ⅳ.①J212②J222.7

中国版本图书馆CIP数据核字(2014)第068504号

总 策 划：许晓生
主　　编：许晓生
选题策划：马　涛
出 版 人：武忠平
责任编辑：赵启芳
编　　务：林润鸿　王　艾
特约编辑：蔡　轩
责任校对：司开江
校　　对：安晓利　吕　哲　何丹萍
整体设计：广州鲁逸
装帧设计：何振华
责任印制：徐海燕

大家画风·李劲堃绘
春山商旅图（卷）
Dajia Huafeng · Li Jingkun Hui
Chunshan Shanglü Tujuan

出版发行：时代出版传媒股份有限公司
　　　　　安徽美术出版社（http://www.ahmscbs.com）
社　　址：合肥市政务文化新区翡翠路1118号出版传媒广场14层
邮　　编：230071
营 销 部：0551-63533604（省内）　0551-63533607（省外）
经　　销：全国新华书店
印　　刷：佛山市华禹彩印有限公司
版　　次：2014年4月第1版
　　　　　2014年4月第1次印刷
开　　本：787 mm×1 092 mm　1/8
印　　张：7.5
印　　数：3 000
书　　号：ISBN 978-7-5398-4930-0
定　　价：80.00元

李劲堃
Li Jingkun

1958年生于广州，广东南海人。1982年毕业于肇庆师范专科学校艺术系油画专业。1987年毕业于广州美术学院中国画系山水画专业研究生班，获硕士学位，毕业后任教于广州美术学院中国画系。2002年调至广东画院。2010年调至岭南画派纪念馆。曾任广州美术学院中国画系副主任，广州美术学院教务处处长，广东画院专业画家，广东画院创作室主任，广东青年画院院长。现为中国美术家协会理事、中国画艺委会委员，广东省文学艺术界联合会副主席，广东省美术家协会副主席，广东省美术家协会中国画艺委会主任，岭南画派纪念馆馆长，岭南中国画研究院院长，广州美术学院中国画学院副院长、教授、硕士研究生导师，国家一级美术师。

1958年生于广州，广东南海人。1982年毕业于肇庆师范专科学校艺术系油画专业。1987年毕业于广州美术学院中国画系山水画专业研究生班，获硕士学位，毕业后任教于广州美术学院中国画系。2002年调至广东画院。2010年调至岭南画派纪念馆。曾任广州美术学院中国画系副主任，广州美术学院教务处处长，广东画院专业画家，广东画院创作室主任，广东青年画院院长。现为中国美术家协会理事、中国画艺委会委员，广东省文学艺术界联合会副主席，广东省美术家协会副主席，广东省美术家协会中国画艺委会主任，岭南画派纪念馆馆长，岭南中国画研究院院长，广州美术学院中国画学院副院长、教授、硕士研究生导师，国家一级美术师。

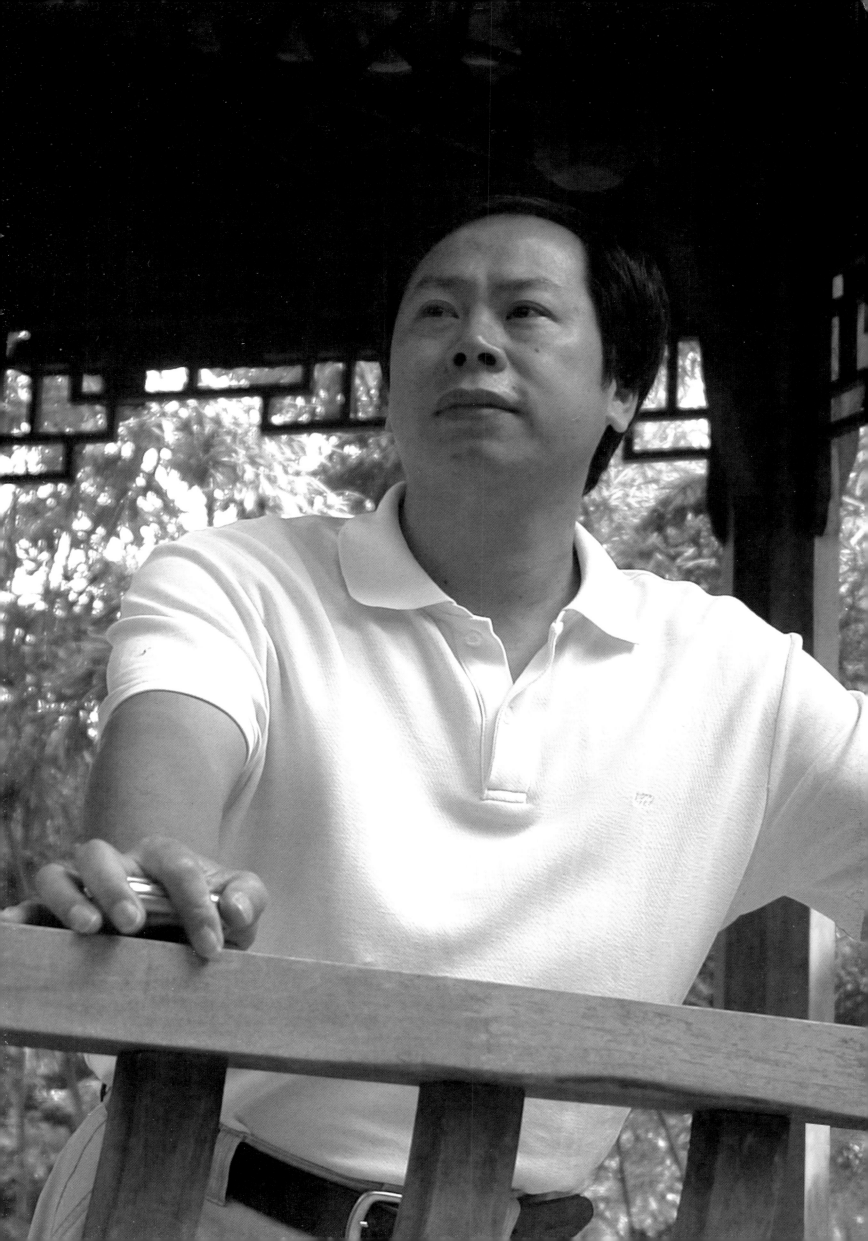

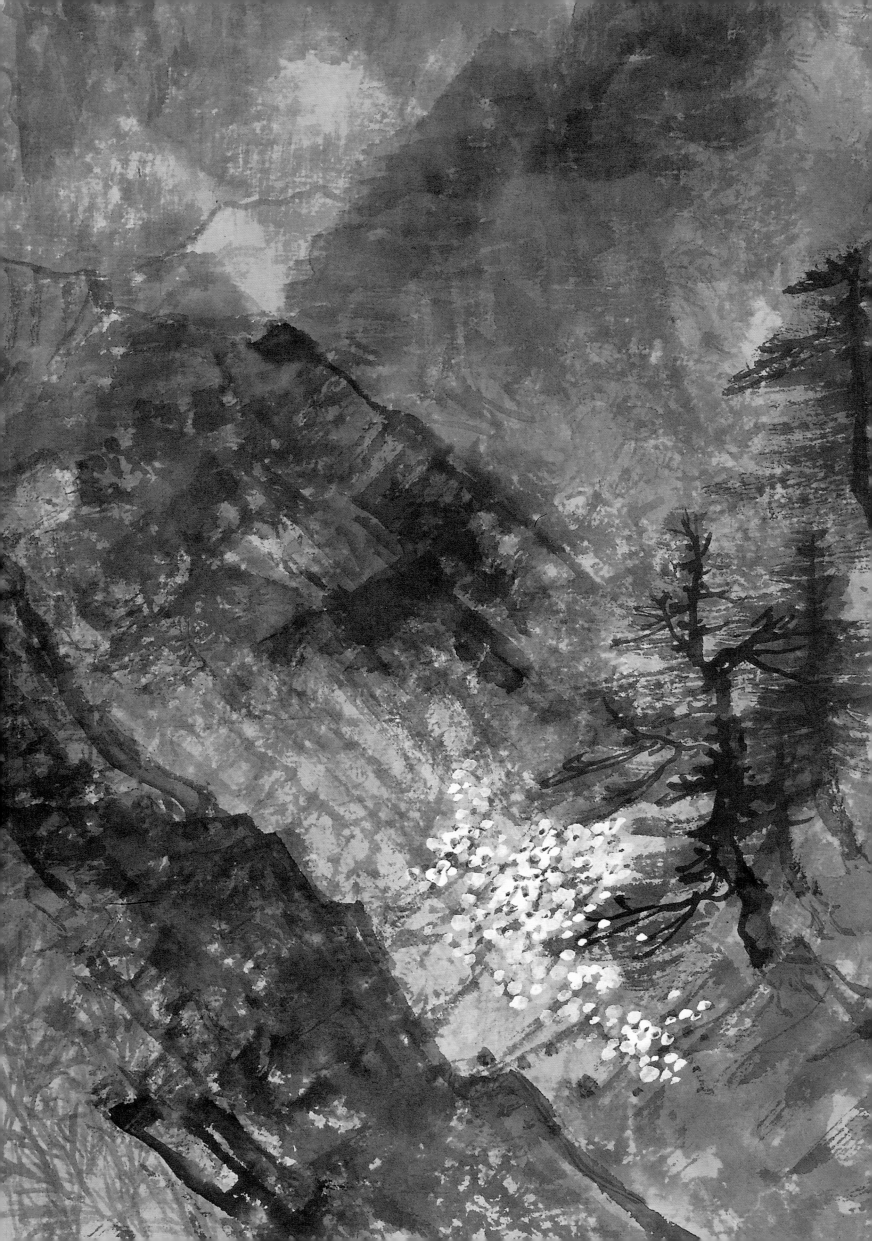

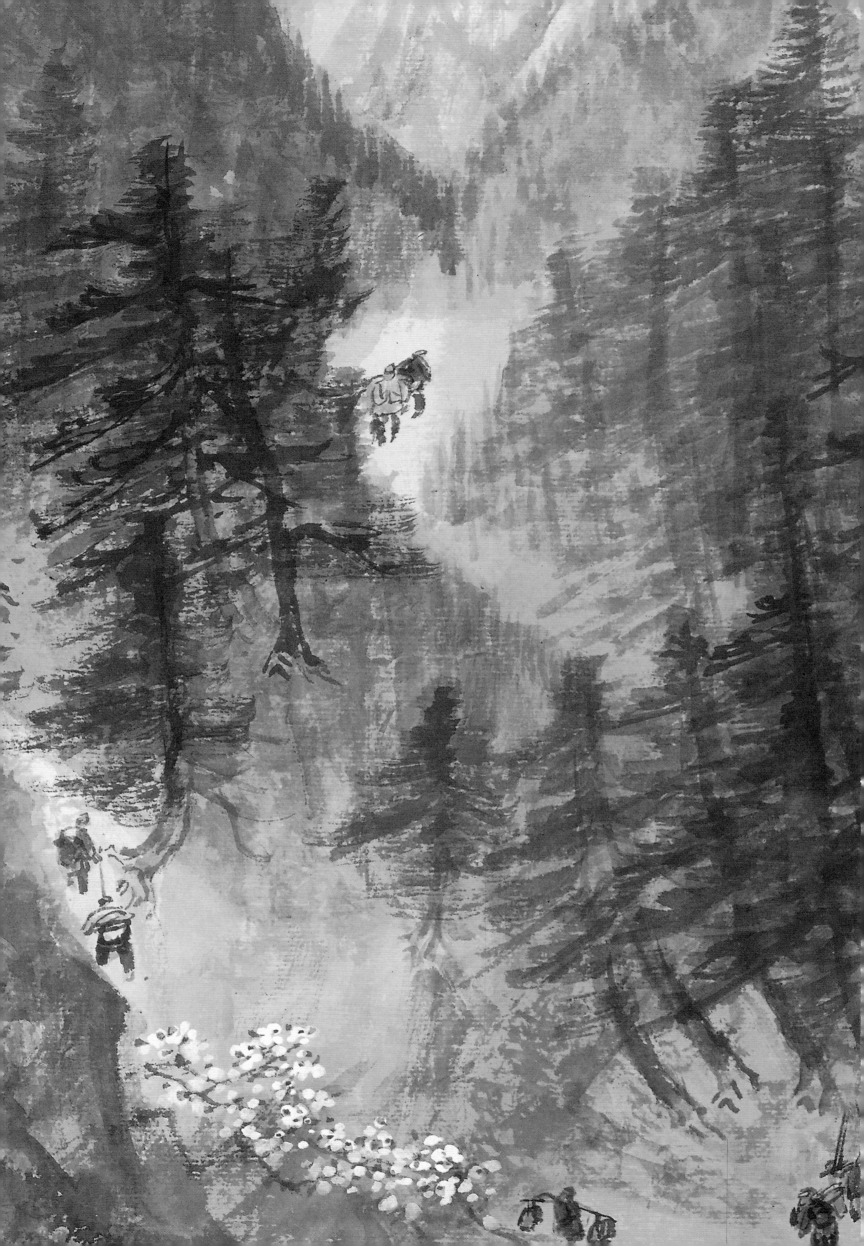

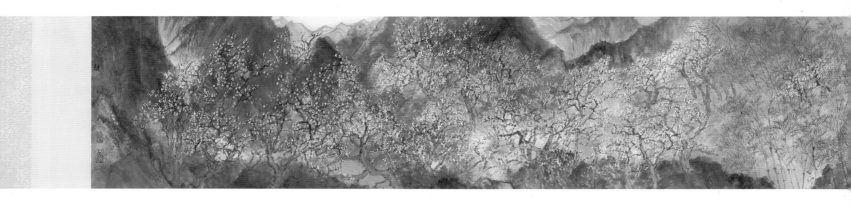

春山商旅图

长卷　纸本设色　壬辰（2012 年）作

引首：1. 春山商旅图。劲堃教授近作，壬辰秋月，之光题。

　　　2. 春山商旅图。陈金章题。

　　　3. 春山商旅图。壬辰秋，陈永锵题。

钤印：1. 杨之光（白文）

　　　2. 我行我法（朱文）、陈金章（白文）

　　　3. 自然而然（朱文）、陈永锵印（朱文）、放怀楼（白文）

款识：春山商旅图。壬辰年冬于听雨居，劲堃。

钤印：水斋（朱文）、劲堃（朱文）、李（白文）、李劲堃印（白文）、

　　　真如（白文）、墨耕（朱文）、大处落墨（白文）、人长醉（朱文）

全长：40 cm×1 090 cm　画心：40 cm×745 cm

山青

春山商旅图

遮云蔽日的黑暗。但是桃花数点的出现，则似乎预示着一种希望，暗示一种"山重水复疑无路，柳暗花明又一村"的意境。果然，随着画面的展开，竹林茂盛，给人以"竹亦得风，天然而笑"的清新之感，终于找到了一个春意盎然之地，而最后的桃林顿现，则有一种"不足为外人道也"的桃花源的意象。随着此画的展开，观者似乎能体悟到画家作画过程中的心思变化，进而体悟到画家对人生的感悟和对宁静的桃花源的追寻。

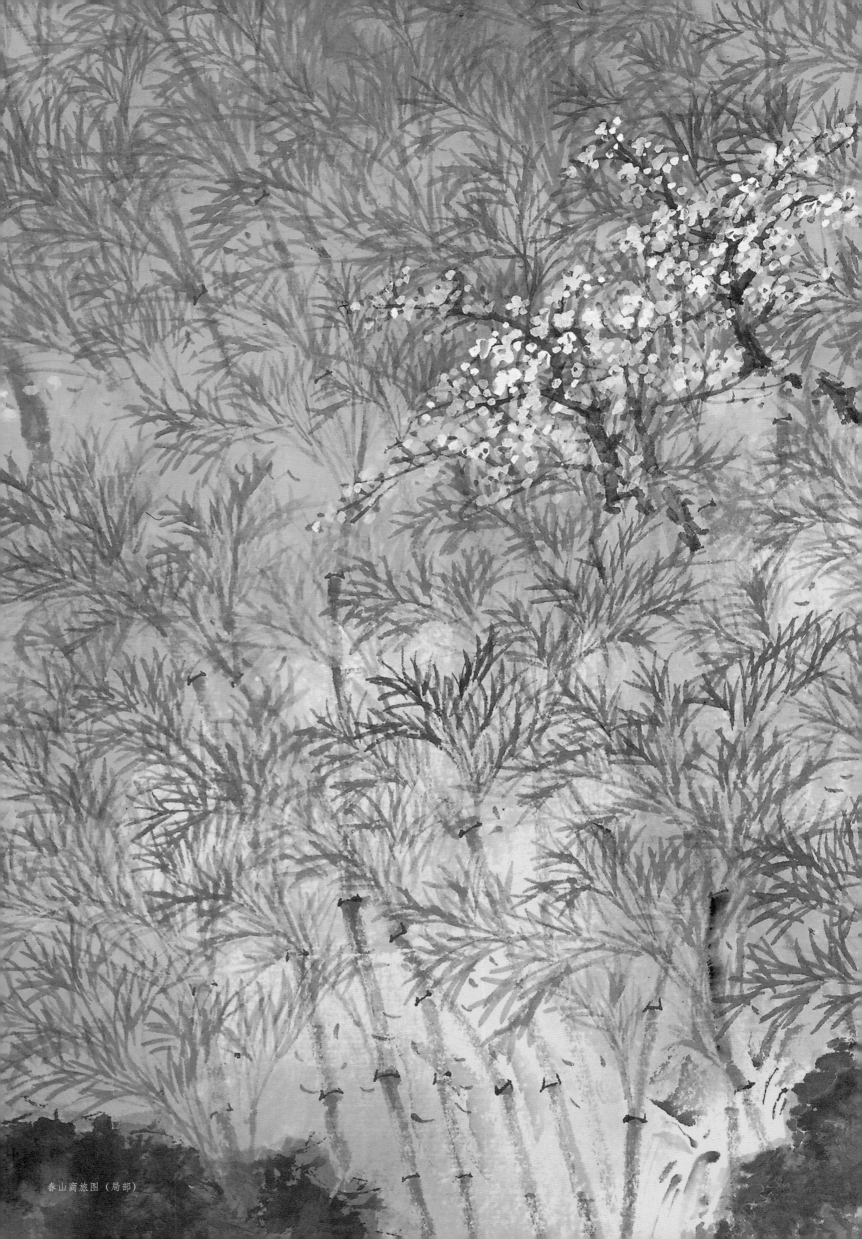

春山商旅图（局部）

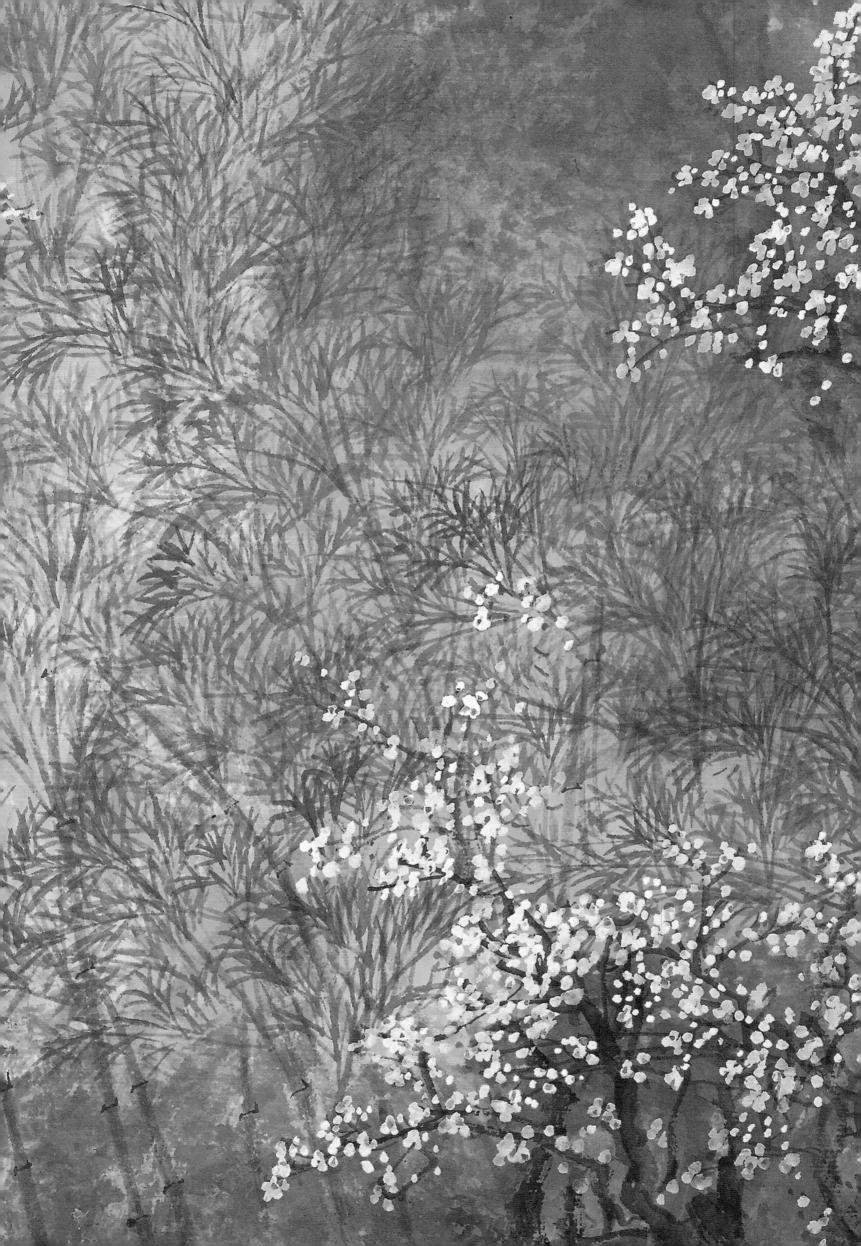

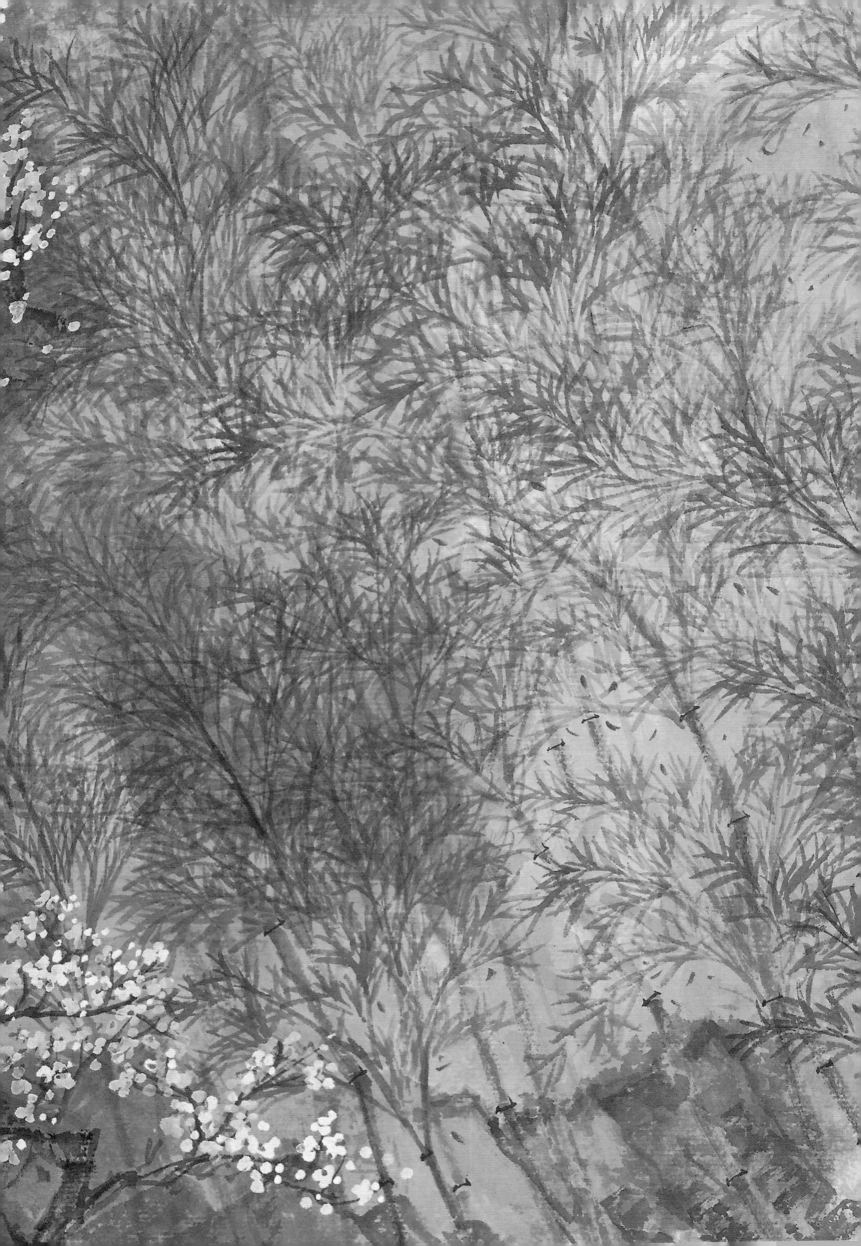

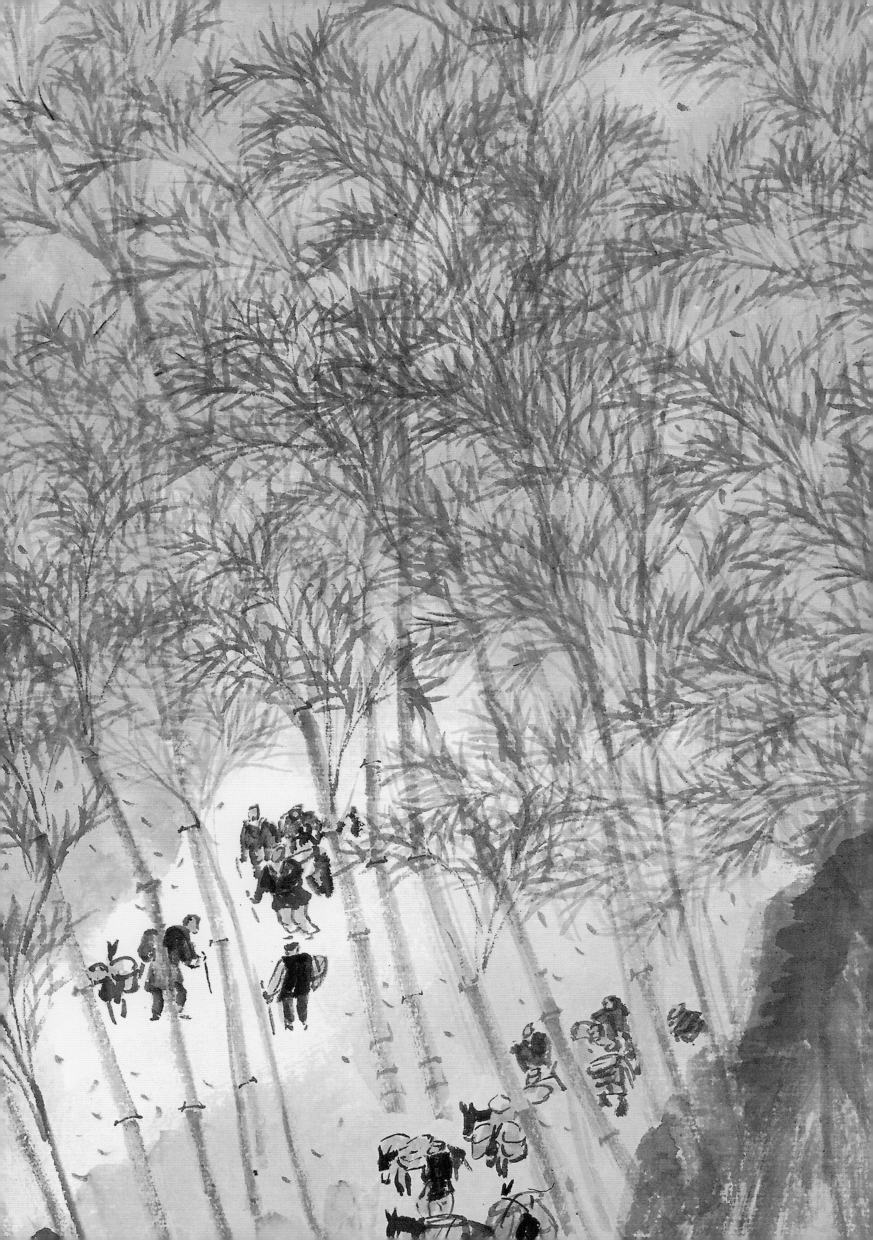

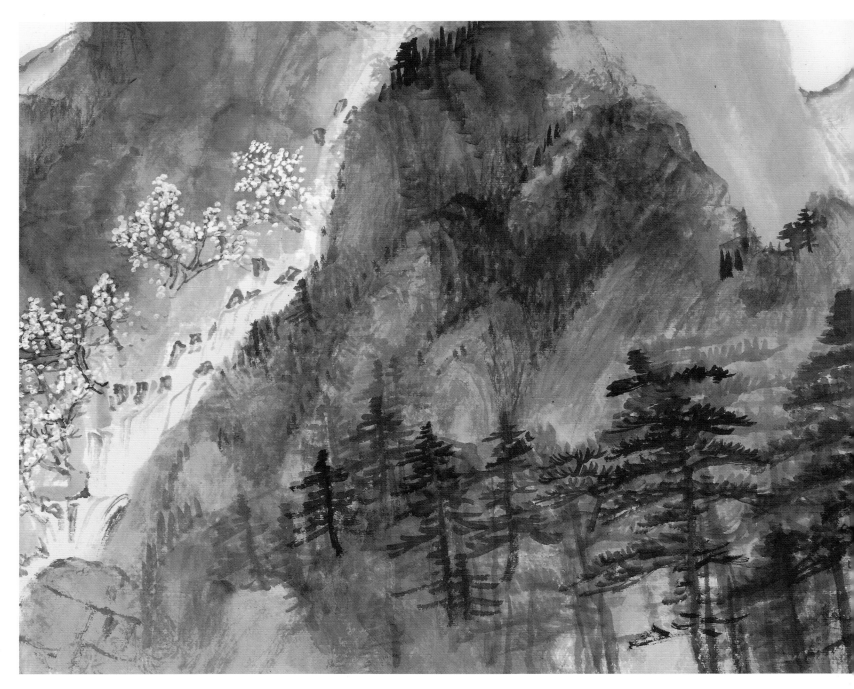

春山商旅图（局部）

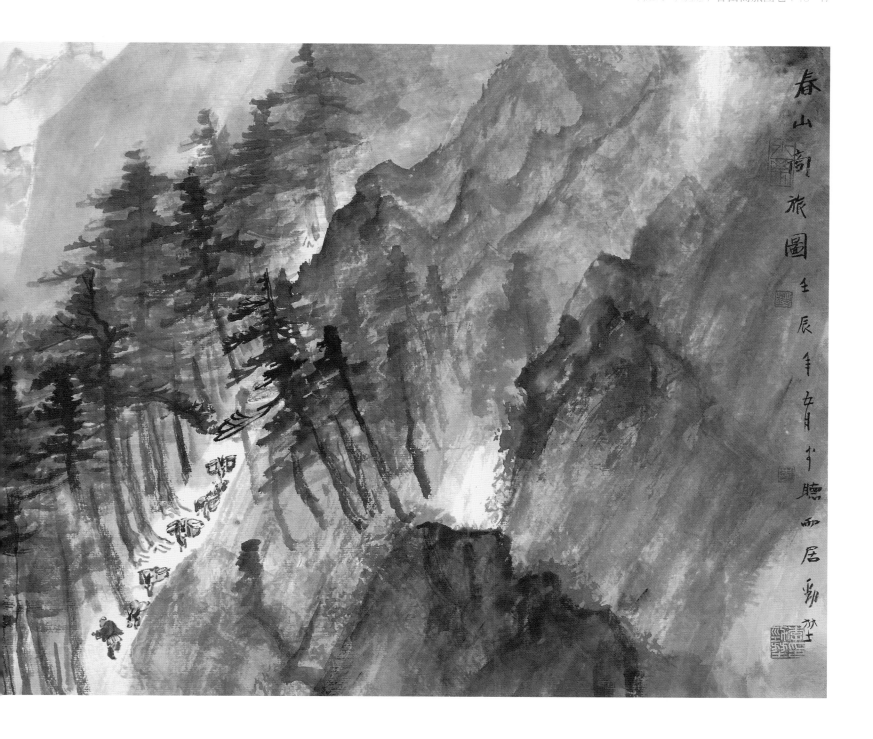

关于"米树"
About Mi Fu's Style of Painting Tree

"米树"即宋代米芾所创制的画树法。据《芥子园画谱》载："既为米画寻得祖祢矣。故即次米于北苑之后，以见两公首尾相连、难分是一是二。然此法最要淋漓有致，浓淡得宜。近程青溪先生力为米家洗冤，谓吴松滥恶，一味模糊，如老年眼、雾中花者，带累南宫罪过不小。故此法不惜层层烘染，以度金针，所谓有墨有笔是也。有笔无墨则干焦，有墨无笔则滑俗。"

米芾虽然以书法彰名，但是他在绘画领域所创制的"米氏云山"在画史中也有举足轻重的地位。"米氏云山"的核心就是对墨点的运用，以点的堆积形成层次与造型。这种方法与米芾放达纵肆的个性有关，也与他精于草书联系紧密。用草书狂放的笔法画树，赋予其一种写的意味，更添加了自由的气氛。"米树"就是其中的典范。

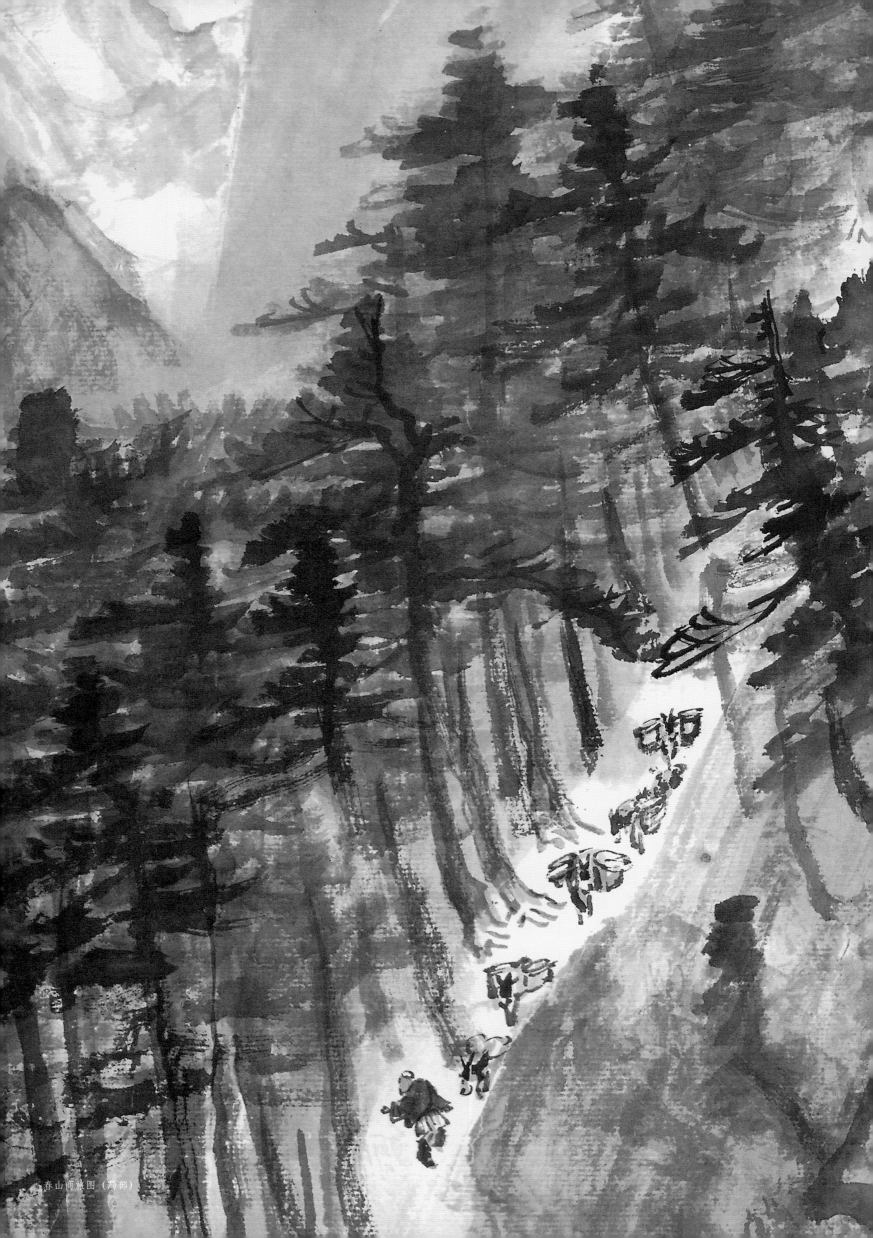

春山商旅图（局部）

关于长卷
About Scroll

长卷是李劲堃非常爱用的作画形式。《春山商旅图》长1 090厘米，宽40厘米，从画面上来看，其气势可谓磅礴大气。细观之，则有不少耐人寻味的看点，比如情态生动的点景人物，构图上类似"残山剩水"的形式，等等。而在此我们要介绍的是其长卷画的形式。

若追溯长卷的历史，从原始时代的岩画就能看到其雏形。例如中国阴山岩画，原始时期的人们沿着石崖无意识地作画，不知不觉就画了上百米，而其内容则是以记录性为主的狩猎、耕种、巫术等。从《春山商旅图》来看，贯串于整幅画的内容是"商旅"，随着画面的开展与行进，观者能感受到一个完整的商旅活动，可以说李劲堃此图也具有一定的记录性作用。到了文明时期的汉代，长卷形式则表现为墓室壁画。这是一种有意识性的创造形式，其内容所表现的人与环境的关系更加被强调。而大体上来看，此时长卷画的内容可大概归为以下几类：一如山西平陆枣园村汉墓中描绘农耕活动的现实题材，二如河南洛阳书山南麓卜千秋墓画中表现死后世界的幻想类题材，三则是如河南洛阳老城61号汉墓的赵氏孤儿的历史性题材。至此，长卷形式绘画依然有着极强的功能性，或记录，或祭祀，等等，而且其载体也是比较公共化的墙壁，显而易见其功能性高于艺术性。

自唐代以后，长卷已经在绢帛和纸上进行，其艺术性也明显增强，但这并不意味着长卷的功能性消了，而是转为另一种特殊的形式。如今天的摄影一般，长卷有了一种真切反映事实的功能。《韩熙载夜宴图》是美术史上极为经典的长卷画，顾闳中以高超的技艺，描绘出韩熙载夜宴的纷繁场面和全部过程。此卷纵28.7厘米，横335.5厘米，分为"端听琵琶""击鼓助舞""盥手小憩""闲对箫管""依依不舍"五段，详细描摹了夜宴开始直到天明的全部经过。这是李后主为监视韩熙载而让顾闳中画的。相对于奏章等文字性的东西，李后主更愿意相信这图像表现出来的"事实"。而另一种功能则是"成教化，助人伦"。不仅长卷画，隋唐五代时期的绘画都有如此明显的作用，而长卷画因为其能承载的信息更多、更详细，所以此功能更为突出。顾恺之的《女史箴图》就是宣传一种思想、伦理道德的形象化"读本"。文字原著《女史箴》是张华针对妇德而作的讽鉴文章，当时被看作"苦口陈箴，庄言警世"的经典。顾恺之以此为画题，创作目的显而易见。如此看来，长卷画不仅具有观赏的功能，同时也被赋予一种潜在的"读"的功能。直到这一时期，长卷相对来说是一种较为生硬死板的形式，可以是国家用来宣传教化的一种重要的手段。如此看来，这时期长卷的创作内容是受到限制的。像《春山商旅图》这种有意象的图式，至少到五代才出现。虽然此时期供人"读"的内容是比较直接生硬的说教性内容，但是随着时间的推移，这些画作的艺术语言也渐渐成了观者"读"的对象。《春山商旅图》中，我们也能通过"读"来对画作的艺术性进行欣赏。

宋代的长卷画讲究"诗意"，所谓"画中有诗"。一般说来，完整的"诗意图"往往要采用长卷文本。《诗经》《九歌》《归去来兮》《前赤壁赋》等文学名作都成为创作热点，并出现了专攻"诗意图"的画家，如南宋的马和之。马和之官至工部侍郎，山水、人物皆精，是著名的文臣兼艺术家。他曾为《诗经》补图，据历代著录和现存画迹统计，诗意图占其作品总量的80%以上。《鹿鸣之什图》是其代表作，陆德明释文曰："以十篇为一卷，故名之曰'什'"，也就是十篇合为一组。这样的形式也类似现代连环画的处理方式。此类图名为"长卷"，实际上还是单幅画作的组合；而对于诗的再描绘这一功能而言，则可理解为一种解释性的图作方式。南宋赵葵的《杜甫诗意图》是超越图解式文本的诗意图长卷，它以杜甫佳句"竹深留客处，荷净纳凉时"为题，抒写江南水乡平远景色，属单幅长卷式结构。卷首是一片幽深的竹林，浅溪渚汀盘曲在竹林中；竹林深处，隐约露出一条蜿蜒曲折的小径；两人策驴缓行于小径上，有一种"绿溪一路不知返"的感觉。溪水穿过竹林，画面豁然开朗——水面上荷叶摇曳，临水有阁楼，水阁中有人倚栏观赏，一童持扇摇拂，点出"纳凉"主题。整个画面得力于长卷中竹林与荷塘在篇幅上的分列展示，有清风徐来、竹林幽深之感。长卷画面的空间优势在此发挥得淋漓尽致。

在诗意图长卷发展的同时，另一类的长卷图也随之异军突起，这就是提取叙事性长卷的背景发展而成的山水或花卉长卷。这个发展历程与山水画的形成有着紧密的联系。在五代时期就有赵幹的《江行初雪图》，全卷描绘了长江沿岸渔村初雪的情景。画面上天色清寒，树木笼雾，江岸小桥，一片初白，寒风萧瑟，江水微泛，一派天寒寂静之景。渔夫不顾天寒地冻捕鱼，而岸上骑驴者却畏缩不前，人物情态描绘逼真生动，渔人和旅人恰成绝妙对比。另外，画中树石的笔法老练，水纹用笔尖劲流利，天空用白粉弹作小雪，表现出雪花的轻盈飞舞。此画一片生机，意境高雅幽远。这样的长卷的艺术性就比前面所述的有了很大的提升，也可以说已经是纯粹的艺术性长卷画了。清代山水画主流"四王"特别喜欢作长卷画，如王翚就有《临赵孟頫西溪图》《仿大痴山水》《万壑松风》等长卷图。

随着时代的发展，山水画长卷已经彻底摆脱了前代的功能性用途，它所包含的艺术性，特别是画外的因素更加丰富。艺术家在创作长卷的时候不是让长卷画包罗万象、应有尽有，而是变得更加含蓄、耐人寻味，甚至运用借代、隐喻的意象，在创作者与观者之间创造出超越时空的互动的桥梁。而现代西方艺术观念的引入，也使长卷在观感上更加引人入胜，很好地将艺术性与功能性融合在一起。这可以说是长卷图形式的一种升华。

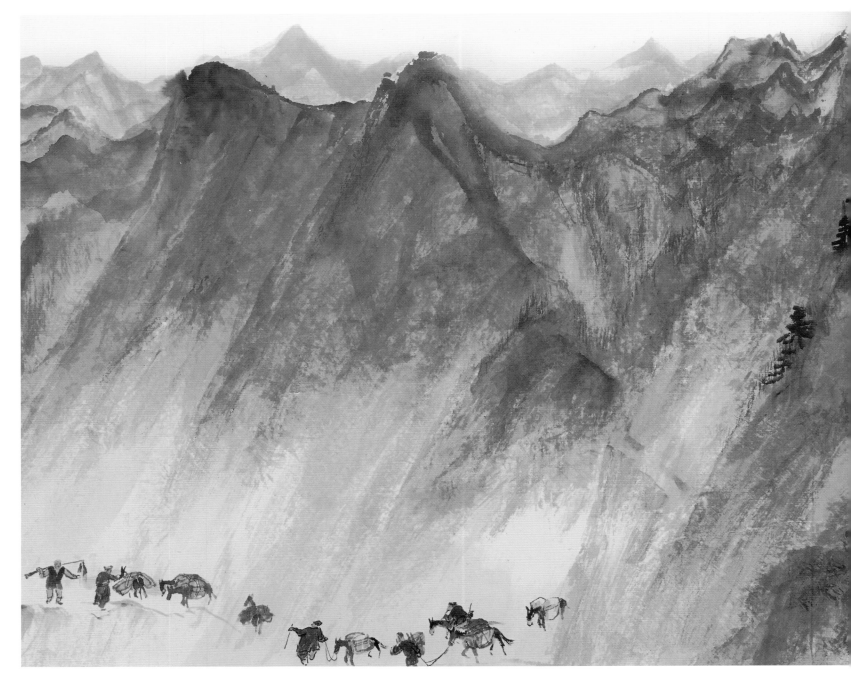

春山商旅图（局部）

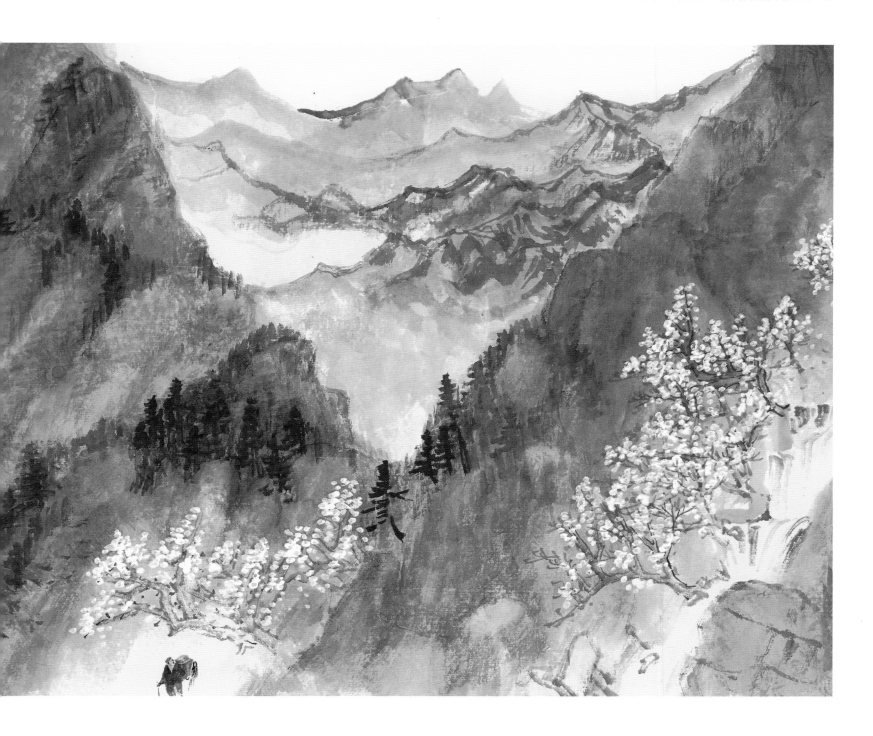

关于"斧劈皴"
About "Fupi-cun"

斧劈皴起源于唐代李思训。由于笔线遒劲、运笔多顿挫曲折，有如刀砍斧劈，故称为"斧劈皴"。这种皴法适于表现质地坚硬、棱角分明的岩石。唐代的青绿山水多勾斫而少皴染。到了南宋时期，此法被运用于水墨山水中，水分加重，淋漓而坚挺。特别是"南宋四家"的李唐，创"大斧劈皴"，所画石质坚硬，立体感强，画水尤得势，有盘涡动荡之趣。在《春山商旅图》中，中央远山右侧的山体与南宋马远的《踏歌图》下方的山体皴法有相似的笔法，而李劲堑在此基础上更结合了元代皴法的自由性与近代岭南画派的画法，在形体塑造上更加结实，更有一种凝重感。

画法上，斧劈皴是侧锋用笔，有时蘸浓墨，有时蘸淡墨，可以用大笔皴，也可以用很多小皴笔表现石块的轮廓、明暗和质感，但笔触和笔触之间不重复，一次完成。用斧劈皴的方法画石，待皴笔干后，可以用含水较多的淡墨染暗部，以加强立体感。另外，用斧劈皴的方法皴染后，可以再着色，亮部染赭石色，趁湿接染暗部。暗部颜色要和亮部不同，可以用花青，或在花青中加少许藤黄和墨，即螺青色。

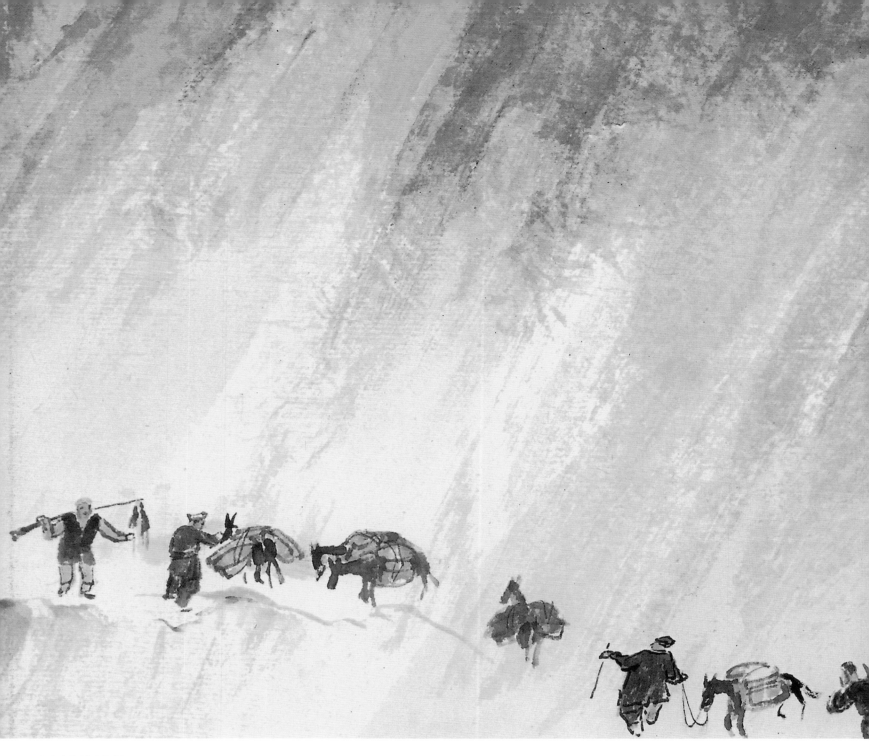

春山商旅图（局部）

关于"行旅图"
About "Traveling Painting"

"行旅图"是中国艺术史上具有典范意义的山水画范式。历朝历代的山水画家都喜欢绘制这个题材的画作，因为它与创作者在山水、人物、翎毛、走兽等题材以及皴、染、勾、描等技法上的全面要求息息相关。换言之，行旅图是表现作者笔墨造诣最佳的题材内容之一。它最初皆以立轴为主，随着时代的发展，长卷形式的行旅图才慢慢出现。可以说，行旅图是随着山水画的发展而发展的。

较早为人所知的行旅图当属五代关仝的《关山行旅图》。此画的主体是山水，上方雄壮奇绝的巨峰用的是高远的视角，用笔老辣。而下方河岸则用平远的视角绘出了一片宁静祥和的景象：一家山野旅店，旅客在其或行或坐，休憩饮茶，一妇人烧水，数孩童嬉戏，旅店周围有鸡犬、猪圈，并有一小船停泊河边。山间树木均是空枝无叶或有枝无干，此为"关家山水"的独特画法。北宋范宽的《溪山行旅图》可以说是山水画史上一幅典型的作品，也是宋代雄壮山水的代表作之一。此画背景的巨峰以短促的披麻皴皴出质感，山下则是溪石相交，在画面右侧有一队不起眼的商人队伍，为此画增添了动感。

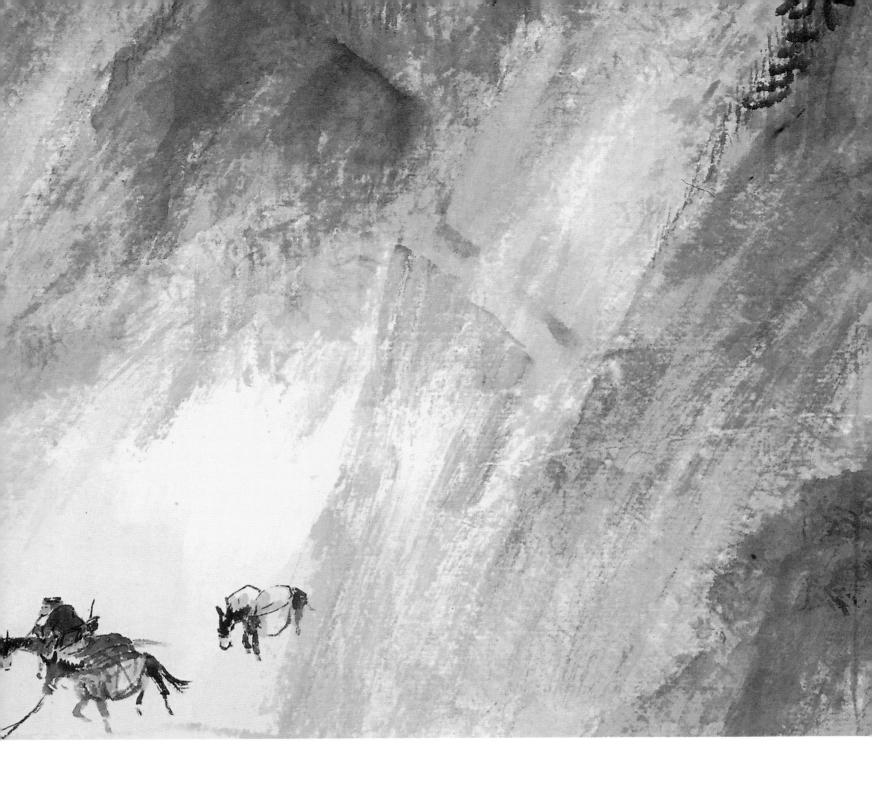

　　南宋刘松年的《秋山行旅图》，画面宁静雅致，这也是南宋山水画的一大特点。在构图上，此图并没有以巨峰作全画中心，背景山体只能看到半边，这也是南宋典型的"残山剩水"的构图手法。下方行人骑驴走向小桥，像是倦游归来的样子，一派闲情逸趣，不减文珍雅致。到元代唐棣的《仿郭熙秋山行旅图》，虽然在当时其画风依然承袭北宋李郭一派，中间也是巨峰耸立，但是多少也有赵孟頫重笔墨一派的秀润。其间山石以卷云皴画出，枯枝则运以蟹爪笔，山石灵动，枯枝劲挺，皆从郭熙笔法而来。明代仇英的《秋山行旅图》则为青绿设色，是当时流行的浙派风格。此图上方背景山峰有南宋的气质，而下方的林木却是元代的笔法。穿梭于林间骑驴与山头端坐的人物和之前朝代的点景人物相比较大，这是此时期山水画的一个明显特点。清代王翚的《江山平远图》虽然画名没有"行旅图"，但是从其内容观之，则有明显的行旅图的特点：画中间的山间小路上有一群旅人与驮着货物的牛羊。画中山林丘壑的蜿蜒起伏、岸渚长汀的交错掩映、屋宇檐栋的向背反正以及行人走兽的逡巡纡徐，皆置于夕阳晚景之中，而水汽似腾挪水面之上，自画面氤氲而出，颇富苍茫之气。

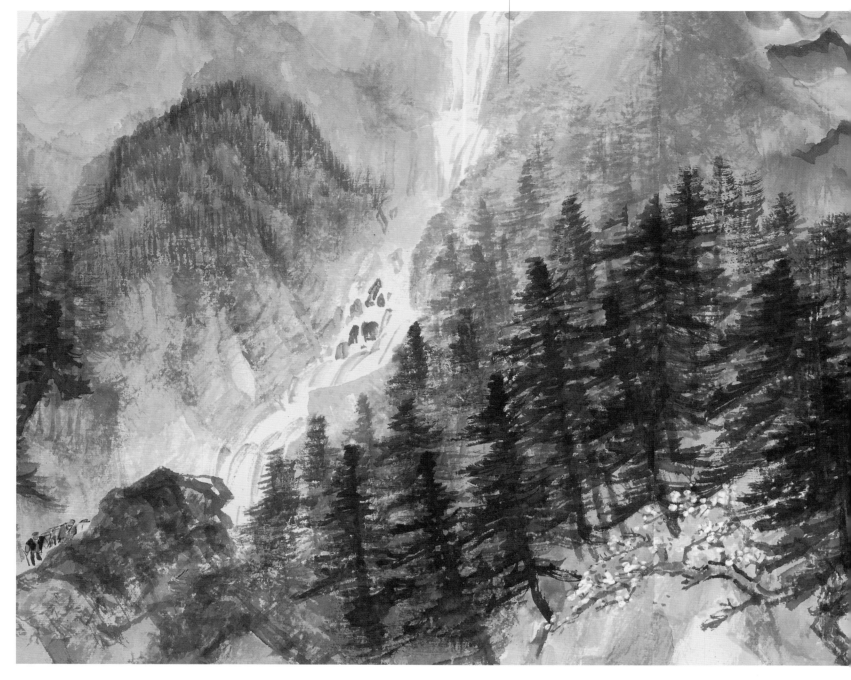

春山商旅图（局部）

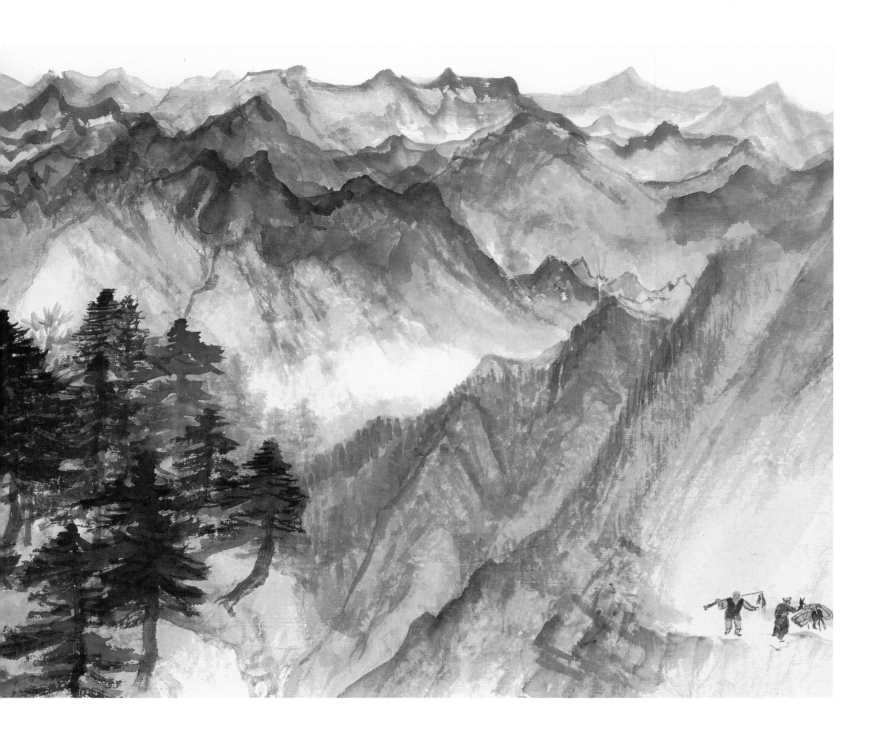

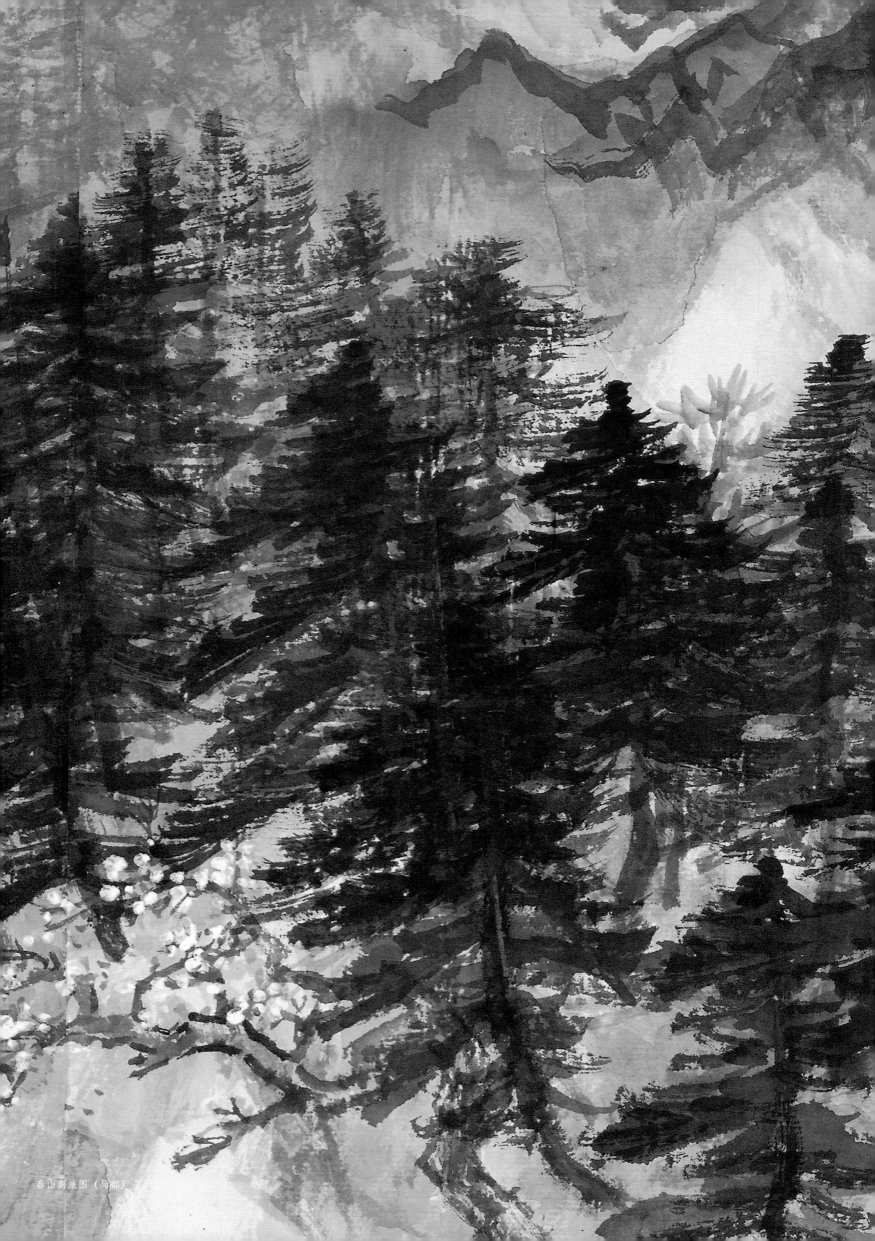

春山商旅图（局部）

名家点评
Art Criticism

李劲堃的山水画，其落眼点之雄奇苍茫，天地间之混沌迷蒙，确乎是以境界为立足点的。他所求的一不是景物的具体、清晰、可辨、可游、可居，二不是对象的体势奇特和造型生动，三不是色泽的奇特绚丽与赋彩的准确有序。李劲堃反复琢磨的主题就是如何在他的一系列画中营造出一种高度概括性的、似抽象非抽象的氛围。天与地的深远关系、润泽苍茫的时间流变、长山大谷间的七折八弯、枝叉散乱的缠绕繁密，上述所言既是其一贯入画的母题，也是其精心表现的对象，从而构成了一幅幅非现实、非地域的不凡景象。

——杨小彦

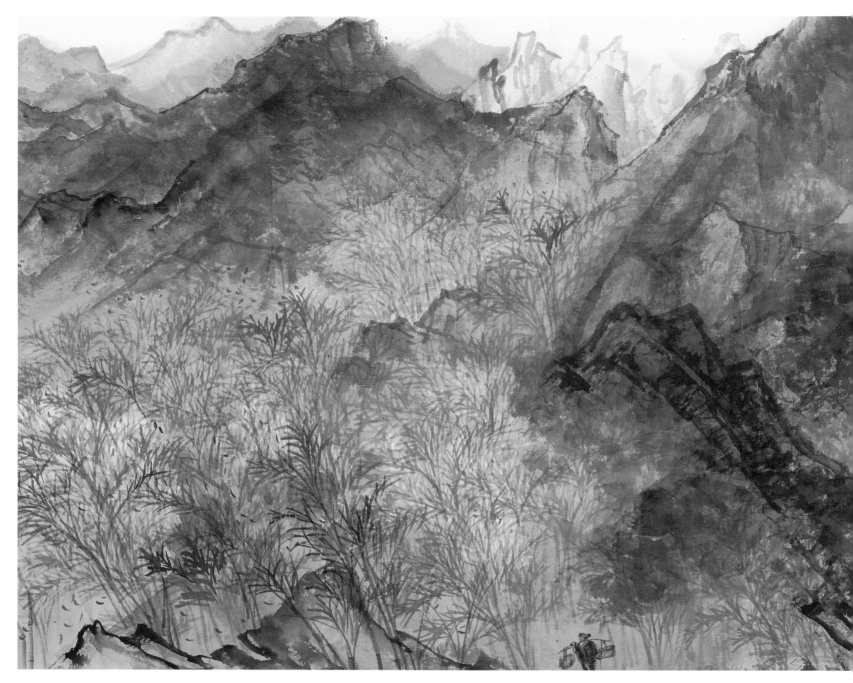

春山商旅图（局部）

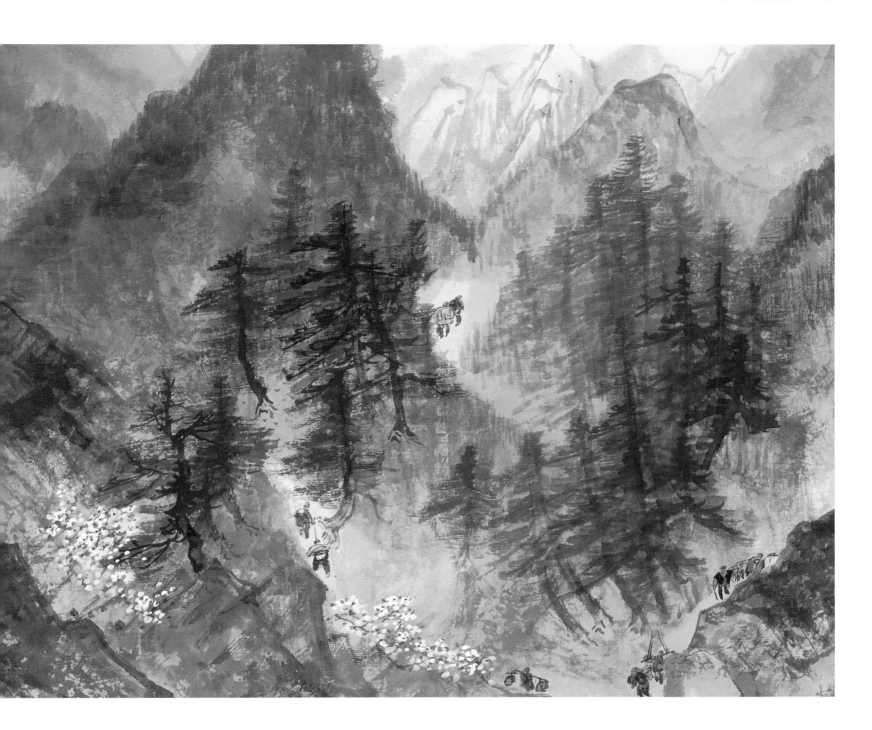

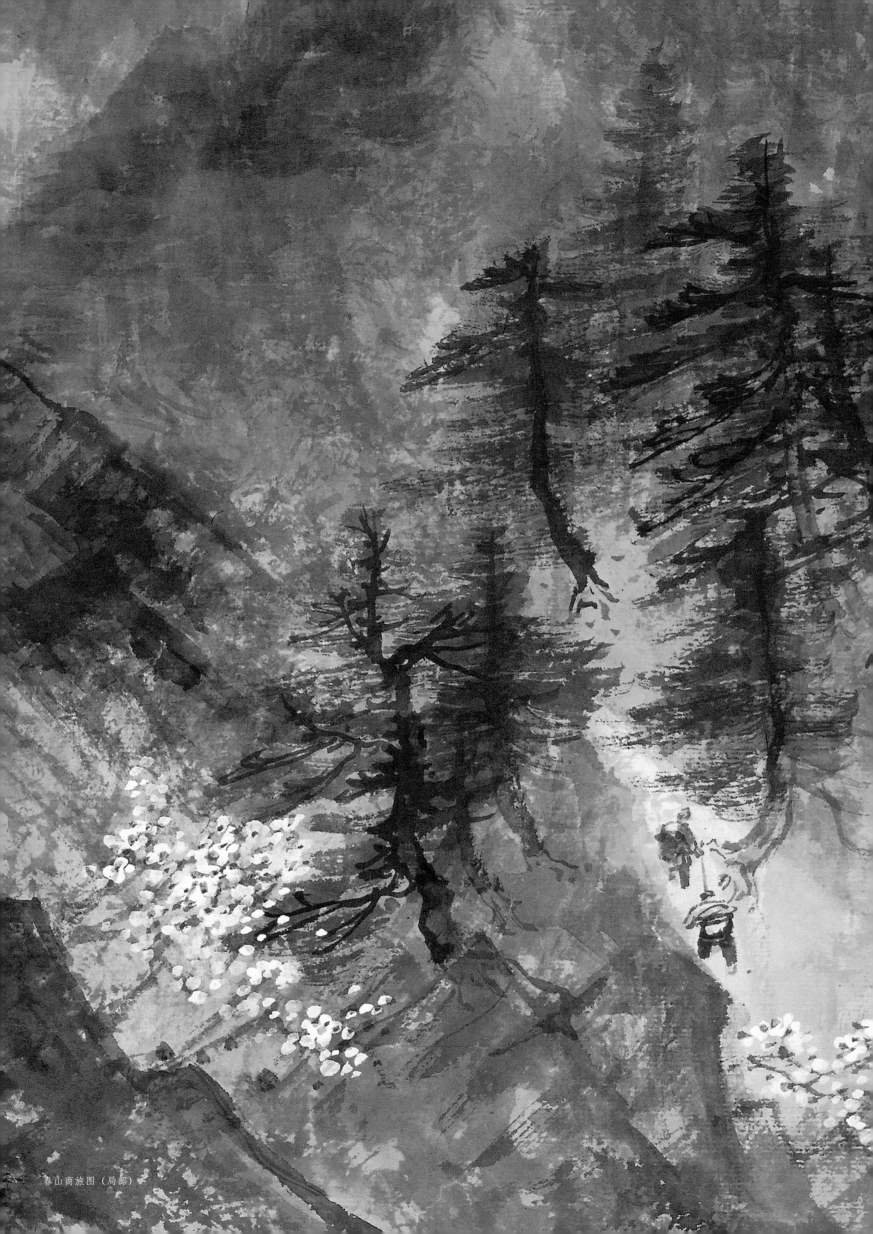

春山商旅图（局部）

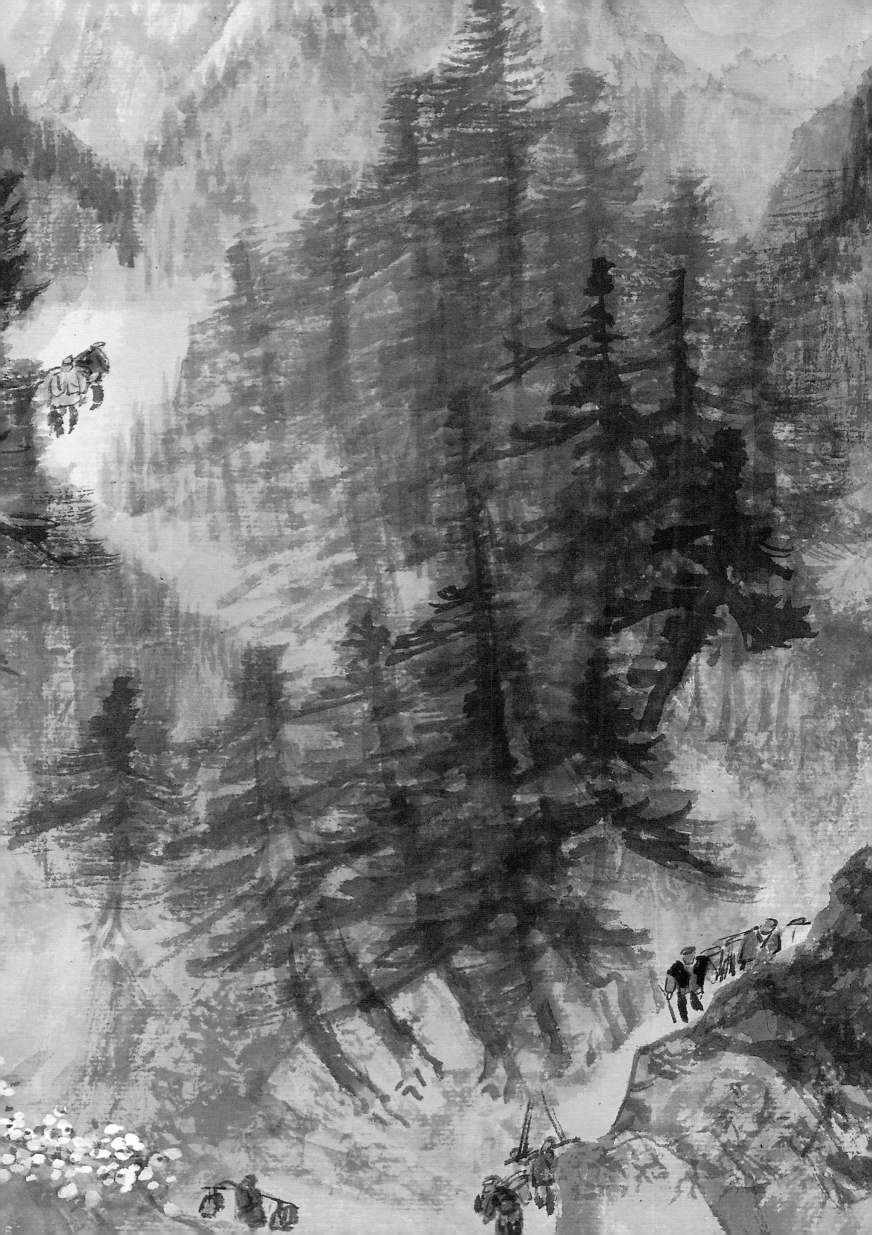

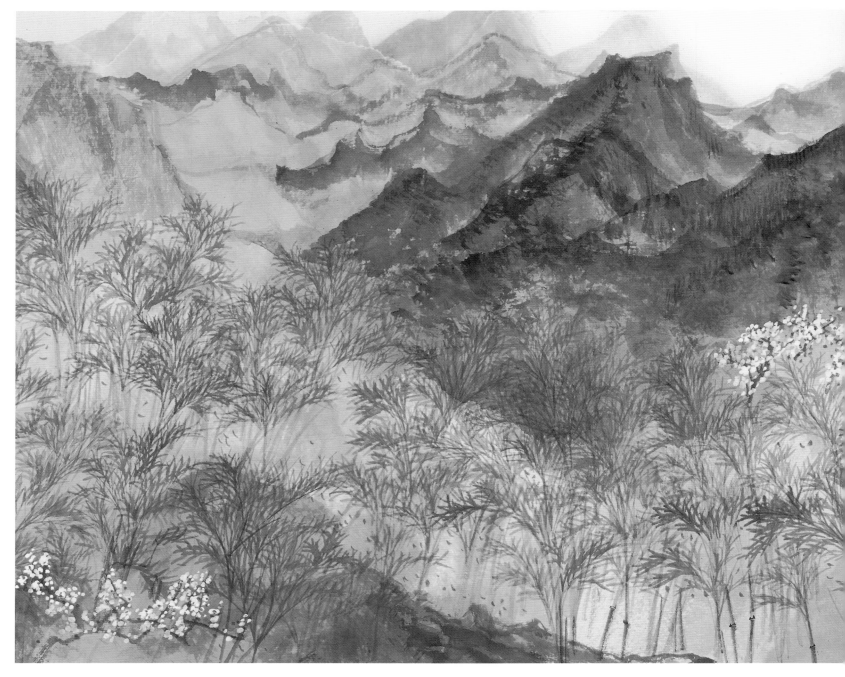

春山商旅图（局部）

关于"竹林"的简单探讨
Discussion of Bamboo Forest in Chinese Painting

竹虽然有一些约定俗成的特定意象，如高洁、刚毅等，但是在实际创作中，其意象也会随着画家的心境而改变。在李劲堃的《春山商旅图》中，前段山石嶙峋，旅人长途跋涉，有一定的紧张感，而竹林在画面中起到一种舒缓的作用，在竹林间的旅人三五成群，休憩谈笑，悠闲自在。从山间行至竹林，这样的情形是画家在暗示一种对古代文人雅士传统的追求，就如宋代名士苏轼所说："宁可食无肉，不可居无竹 。"

竹作为特定题材流行于文人画中，元代是比较有代表性的朝代。檀芝瑞的竹贴近自然，但是没有形成一种有意识的创作图式；而李衎作为画竹高手，在创作和理论上均属翘楚。在他的《竹谱详录》中，他记载了画竹时的写生经历："盖少壮以来王事驱驰，登会稽，涉云梦，泛三湘，观九疑，南逾交广，北经渭淇，彼竹之族属支庶，不一而足，咸得遍窥。于是益欲成太史之志，而不敢以臆说私则。为上稽六籍，旁订子史，下暨山经地志、稗官小说、百家众技、竺乾龙汉之文，以至耳目所可及，是觑是咨，序事绘图，条析类推……役行万余里，登会稽，历吴楚，逾闽峤，东南山川林薮游涉殆尽，所至非此居者无与寓目。凡其族属支庶，形色情状，生聚荣枯，老稚优劣，穷诹熟察，曾不一致。往岁仗国威灵，远使交趾，深入竹乡……区别品汇。不敢尽信纸

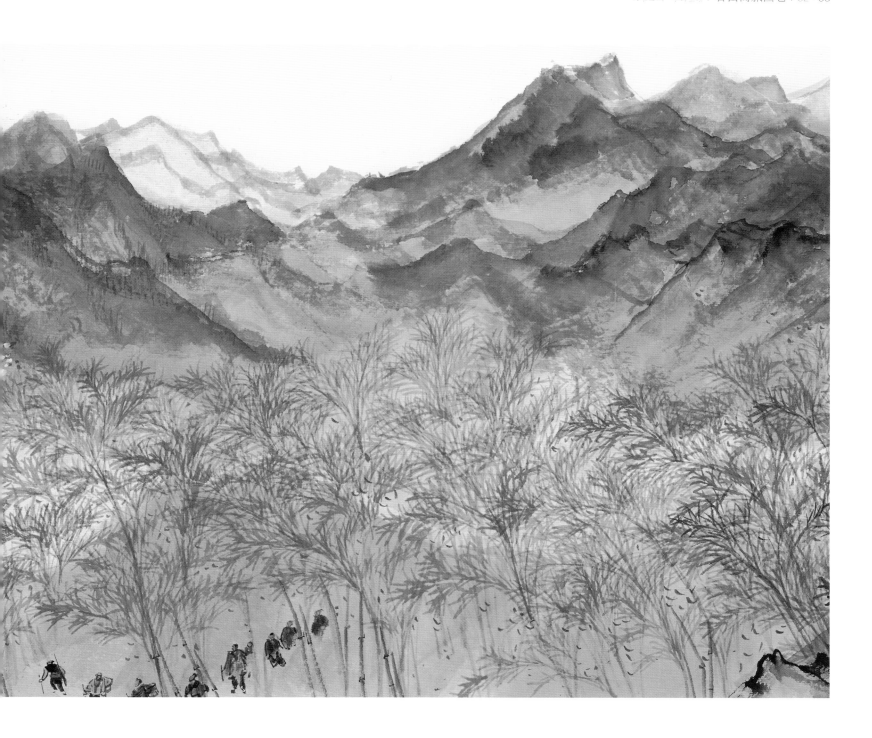

上语，焦心苦思，参订比拟，嗒忘予之与竹，自谓略见古人用意妙处。"他甚至对竹的分类也作了详尽记载，虽然在当代这应该属于植物学家的职责，但是古人对绘事如此认真执着的态度，不禁令人钦佩。

从《春山商旅图》的竹林疏密有致的观感来看，李劲堃亦能得李衎所述的八九成。特别是在画法上，李衎说："画竿若只画一二竿，则墨色且得从便；若三竿之上，前者色浓，后者渐淡。若一色则不能分别前后矣。""凡濡墨有深浅，下笔有重轻，逆顺往来，须知去就，浓淡粗细，便见荣枯。乃要叶叶着枝，枝枝着节。山谷云：'生枝不应节，乱叶无所归。'须一笔笔有生意，一面面得自然。四向团栾，枝叶活动，方为成竹。然古今作者虽多，得其门者或寡。不失之于简略，则失之于繁杂，或根干颇佳而枝叶谬误，或位置稍当而向背乖方，或叶似刀截，或身如板束，粗俗狼藉，不可胜言。其间纵有稍异常流，仅能尽美，至于尽善，良恐未暇。"从这点上看，李劲堃的竹林处理是相当成功的，他不仅以浓淡来区分前后，对彩墨的运用更增加了纵深感与丰富性，加上他对西洋画技法的运用精到，竹林的处理又有透视法的秩序感，在某种程度上超越了李衎对竹林塑造的追求。

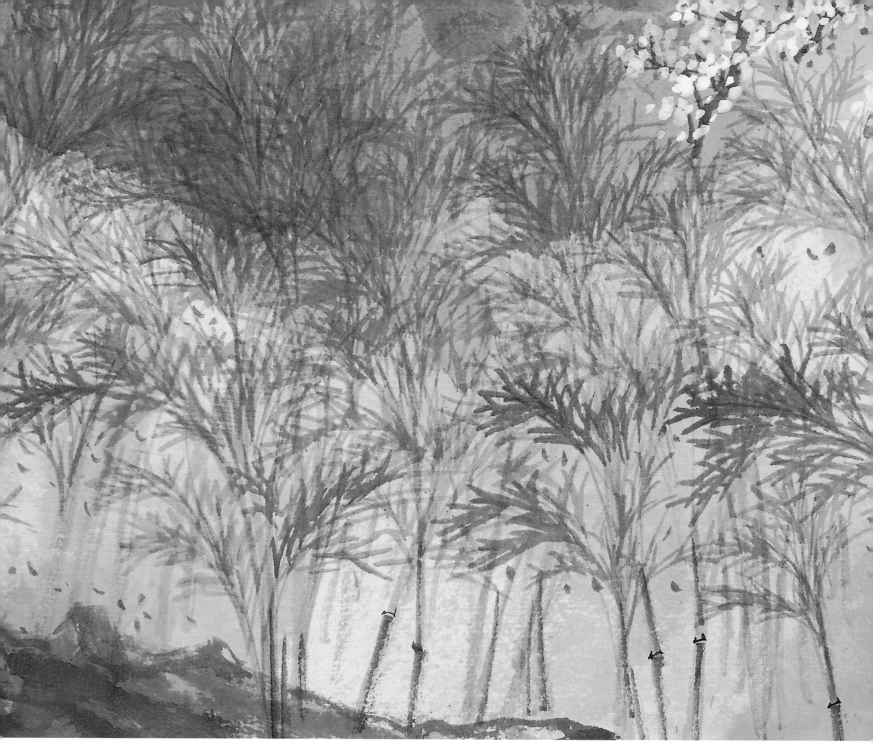

春山商旅图（局部）

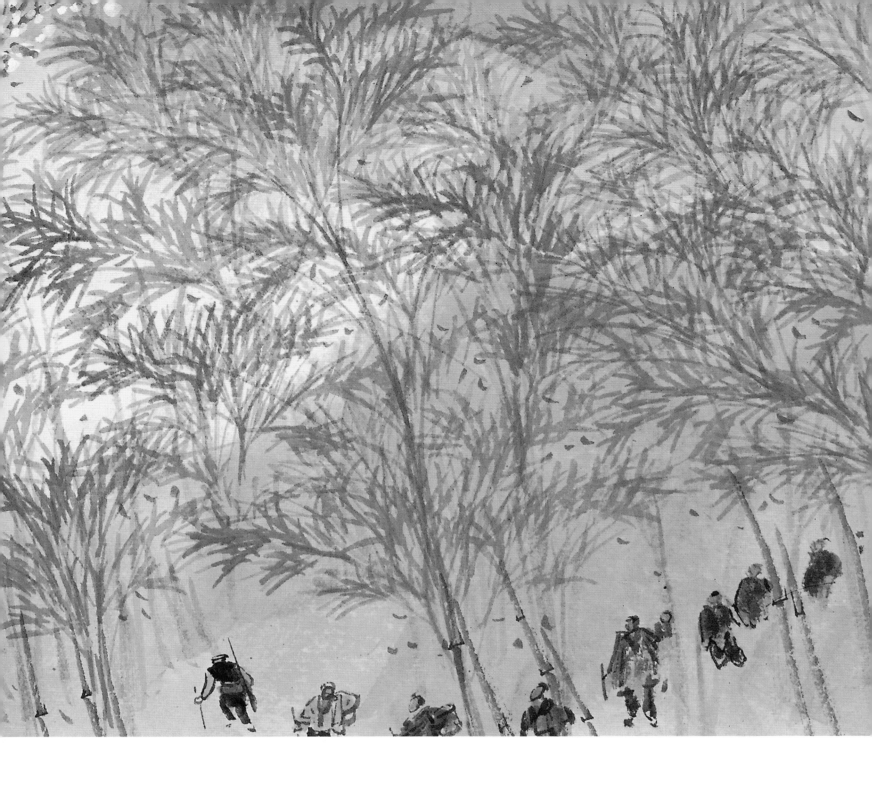

名家点评
Art Criticism

我们对李劲堃作品的关注，还因为他的创新不是无源之水，不是无本之木，而是将中国山水画的深厚的优秀传统融于创新之中，体现了我们这个时代的精神。传统与现代、继承与创新是一个古老而又时髦的话题，从来都是谈的人多，做表面功夫的人多，真正花大力气去扎扎实实实践的人甚为鲜见，所幸李劲堃便是其中之一。

——王 韧

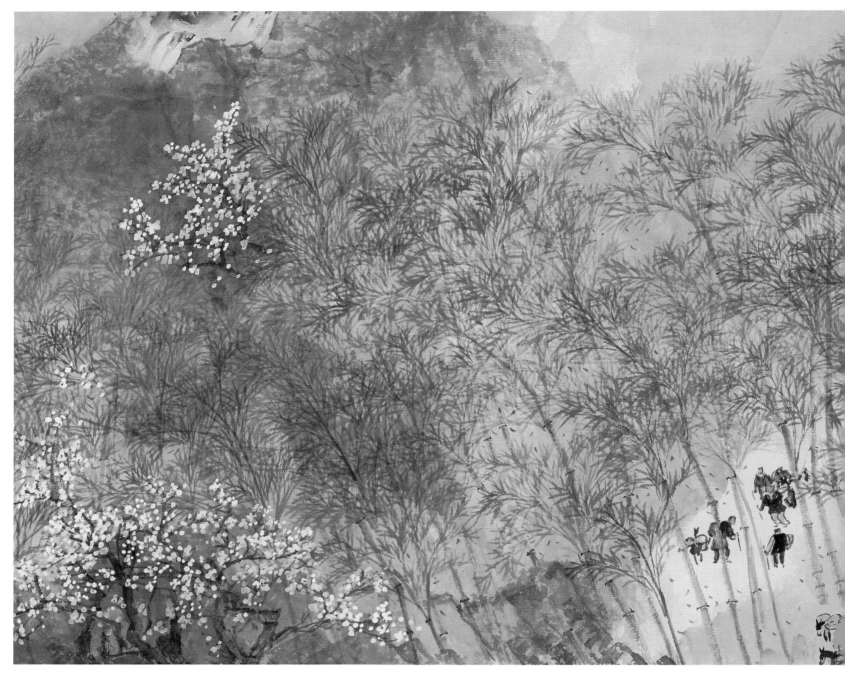

春山商旅图（局部）

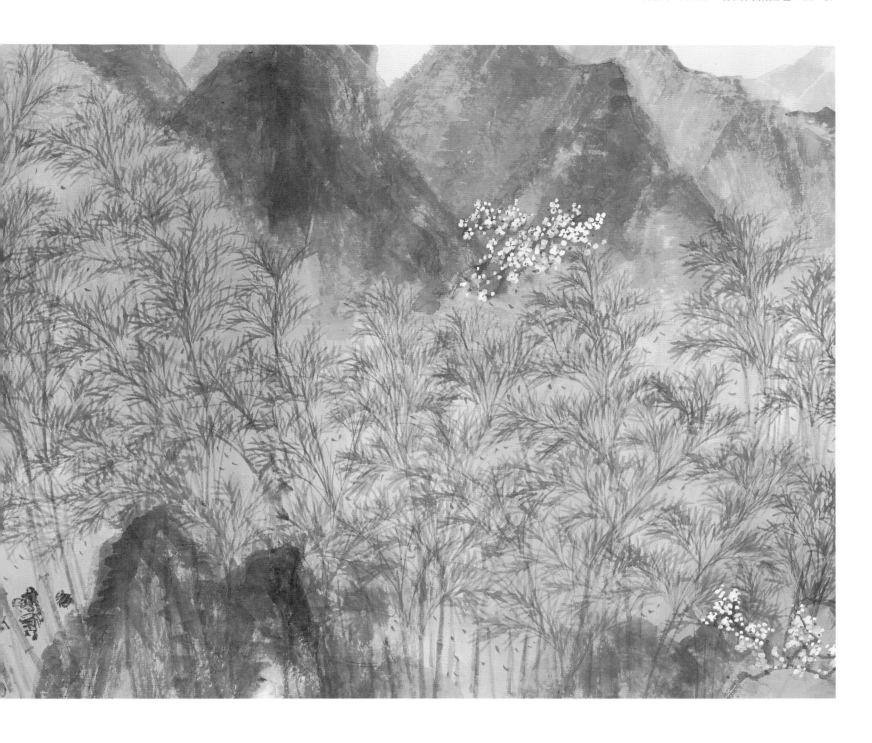

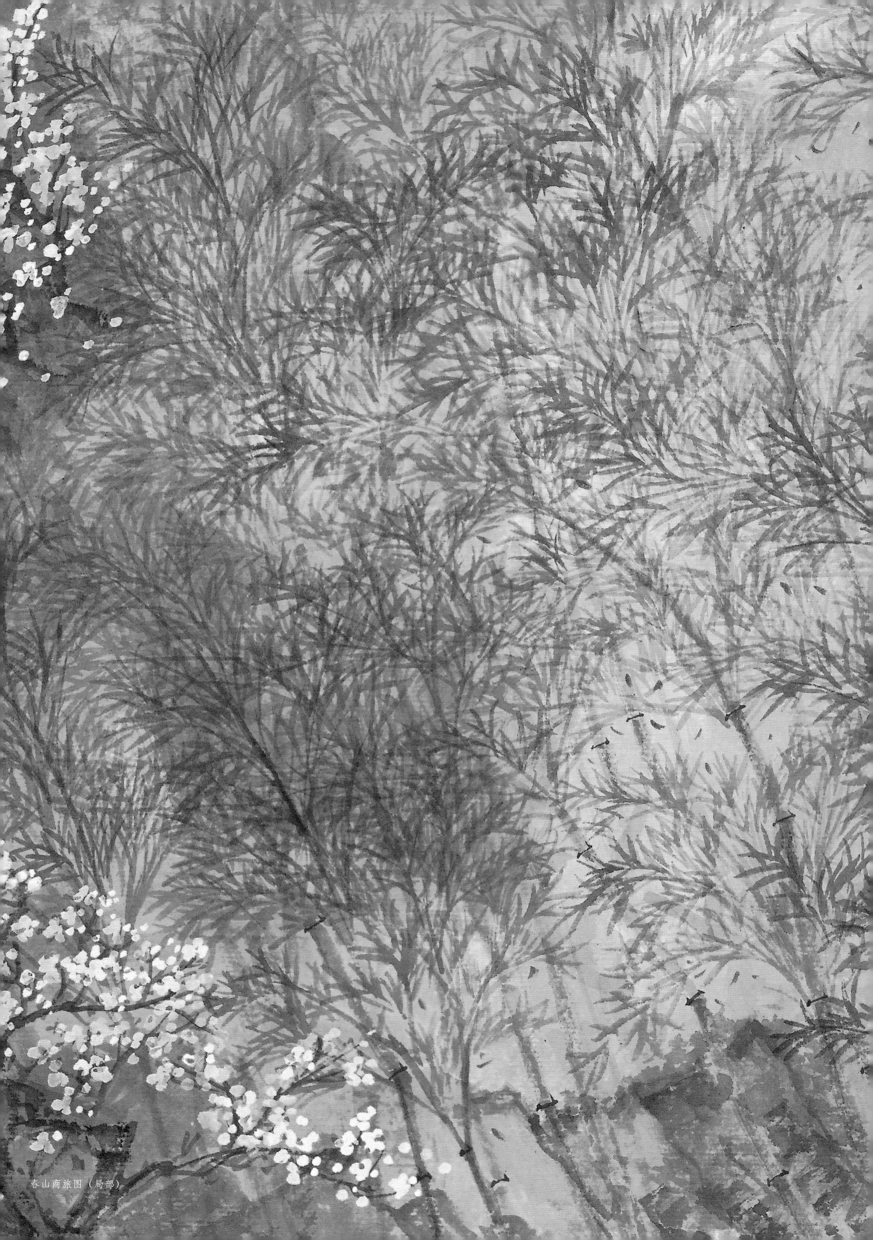

春山商旅图（局部）

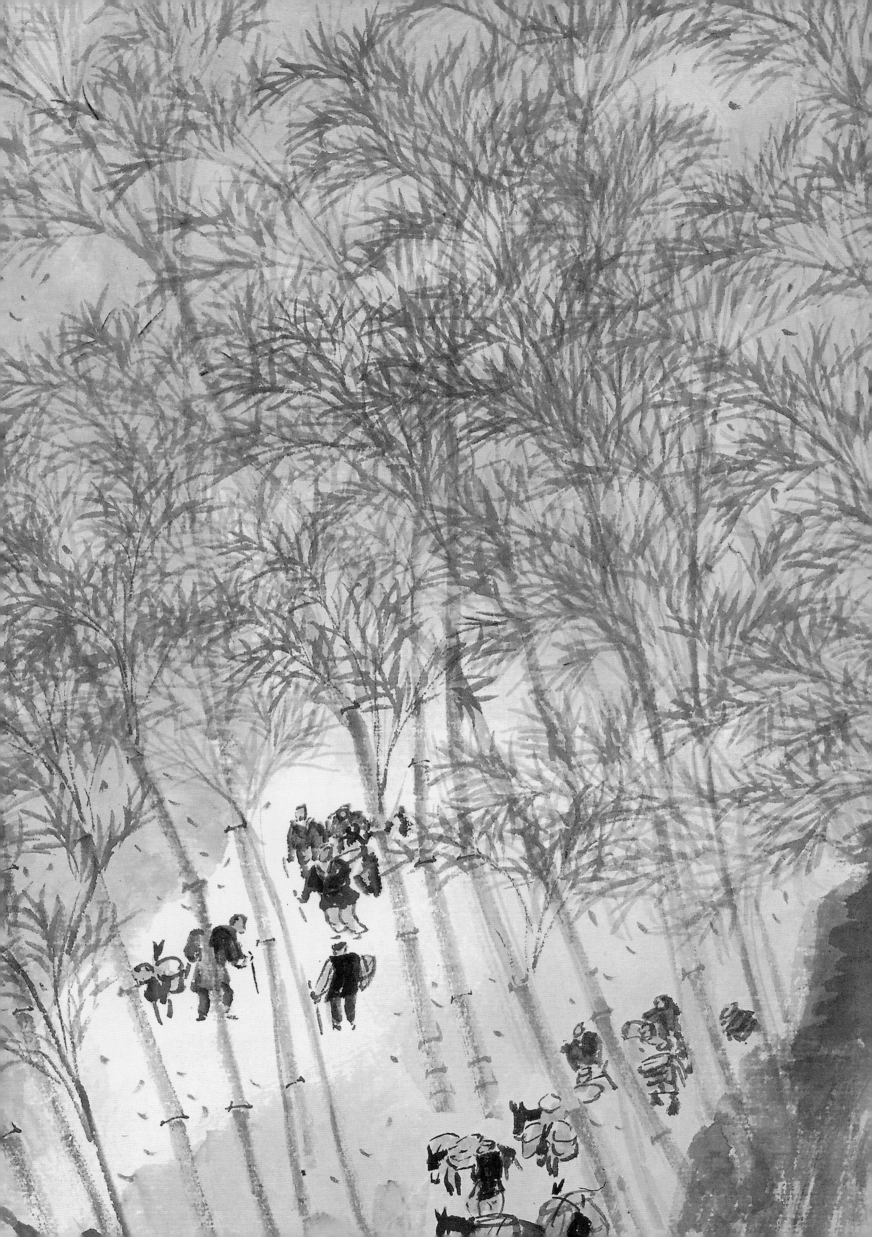

关于"点景人物"

About the Figure in Chinese
Landscape Painting

点景人物是山水画的一个特殊的组成要素，它虽非山水画必须用到的素材，但是一旦用上，山水画便多了些许活泼的气氛。而且点景人物在某些情况下也寄托了画者的胸中意气，体现了画者的独特用心。换句话说，点景人物起着画龙点睛的作用，以一种特殊笔墨符号流露出艺术作品的象征倾向和审美概念。点景人物在山水画当中的表现形式丰富多样，有写意的、兼工带写的、没骨勾画的等。《春山商旅图》中的点景人物用的是写意的手法，虽然只是寥寥几笔，但是人物的情态却活灵活现，行旅与休憩的气氛渲染十分到位。

点景人物作为山水画里的一种表现手段，是画家绘画创作中构思意识的反映，并受画家主观思想的支配。在画家构思活动的全过程，都以情感作为重要的心理因素。"历来正是画家的主观情感，使素材变题材、使现象变意象和形象，使真山水变山水画，使无情的自然景物变成有情的、使人感、使人思、使人忧郁、使人恬静、使人振奋的艺术"（郭因）。画家的情满意溢，正是使作品能够情景交融和感动观者的先决条件。顾恺之提出"迁想妙得"的论点，主张画家应该把他的主观情思迁入绘画对象之中，达到情景交融、物我合一，然后"妙得"这种浸透了画家主观情思的绘画对象的形、神加以"迹化"，这才创造了由画家主观情思所融铸的艺术形象。南北朝时，宗炳提出"圣人含道映物，贤者澄怀味象""应目会心""应会感神"等，也即主张画家或以情铸景，或见景生情，以创作情景交融的山水画。在山水画中，画家往往将自身的情感寄以点景人物并以此融入画面，达到情景交融，同时画中的点景人物本身往往就是画家自己的写照。而在《春山商旅图》中，行走于路上的旅人暗喻画家一路追寻真理与理想的状态。

五代董源的《潇湘图》中的人物刻画得细小如豆且精致，皆用粉白、青红诸厚重而鲜艳的颜色，并通过色彩的跳跃关系，使点景人物在素雅苍茫的水墨淡色的山水环境中显得十分醒目，也更好地点明了画意。而《春山商旅图》也有类似的特点，人物的着色比较深，在画面上形成"点"这种画面构成上的基础形状，能引人细细观之，而且颜色的运用也与全图相统一，既点缀画面又不失协调。

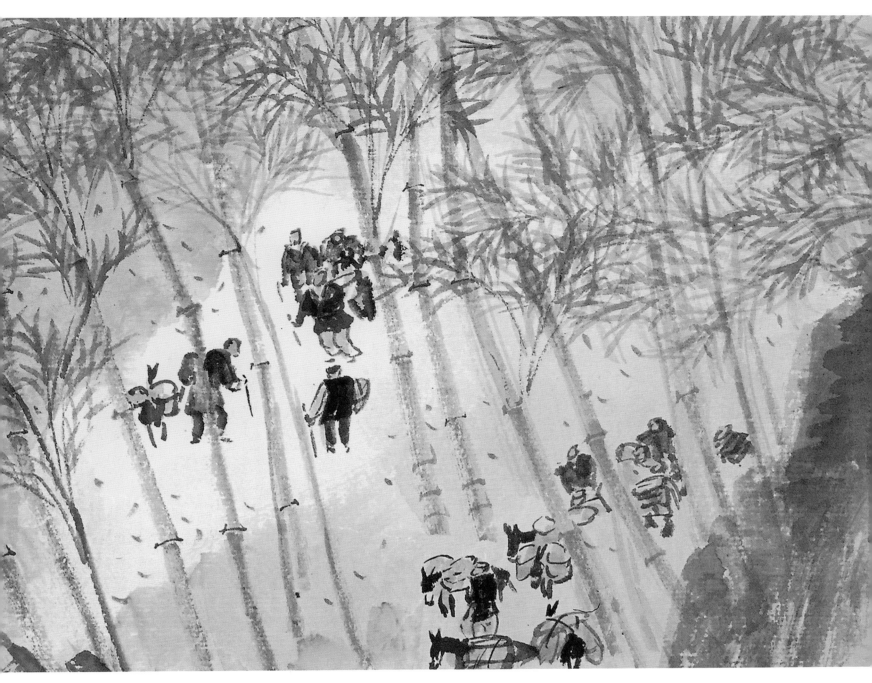

春山商旅图（局部）

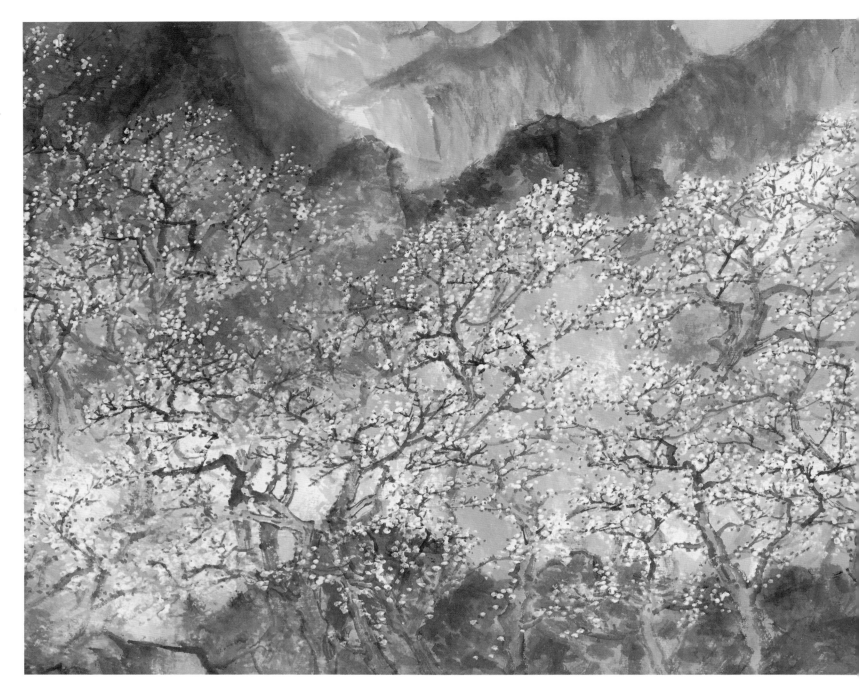

春山商旅图（局部）

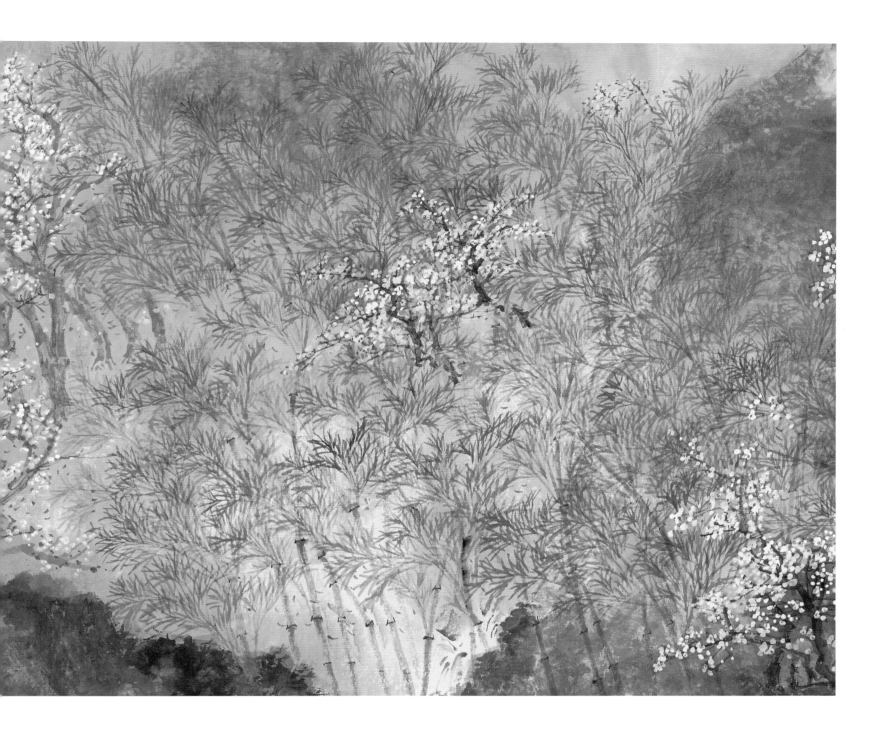

名家点评
Art Criticism

在李劲堃的作品中，单点透视代替了散点透视，浓重色彩代替了水墨渲染。李劲堃用一种"破而后立"的态度打破了游戏的规则，寻找着山水画变革的可能。这种尝试所造成的视觉效果，使得巨大的空间感在平面上，甚至是在宣纸这种传统材质上得以重构。在当时看来，这无疑是一种相当崭新的视觉体验。

——王　艾

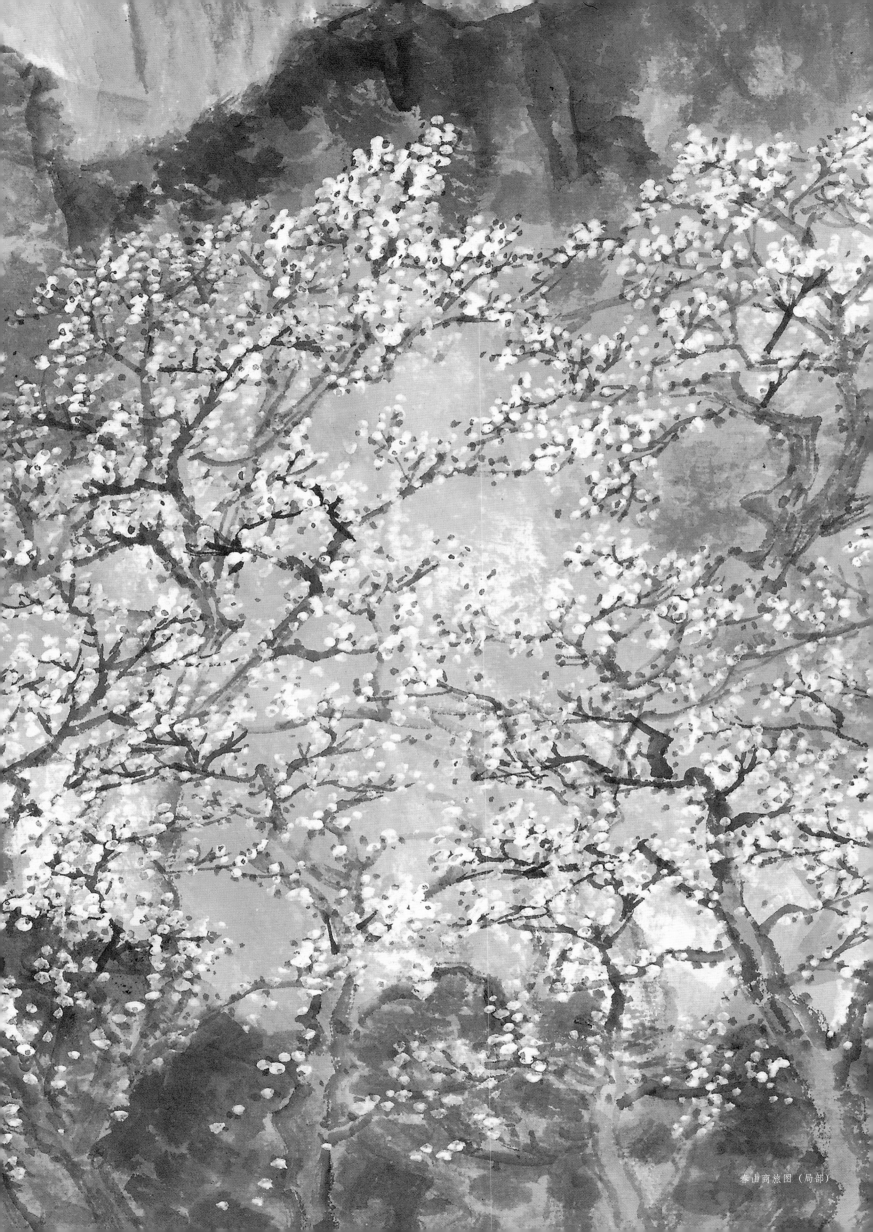

春山商旅图（局部）

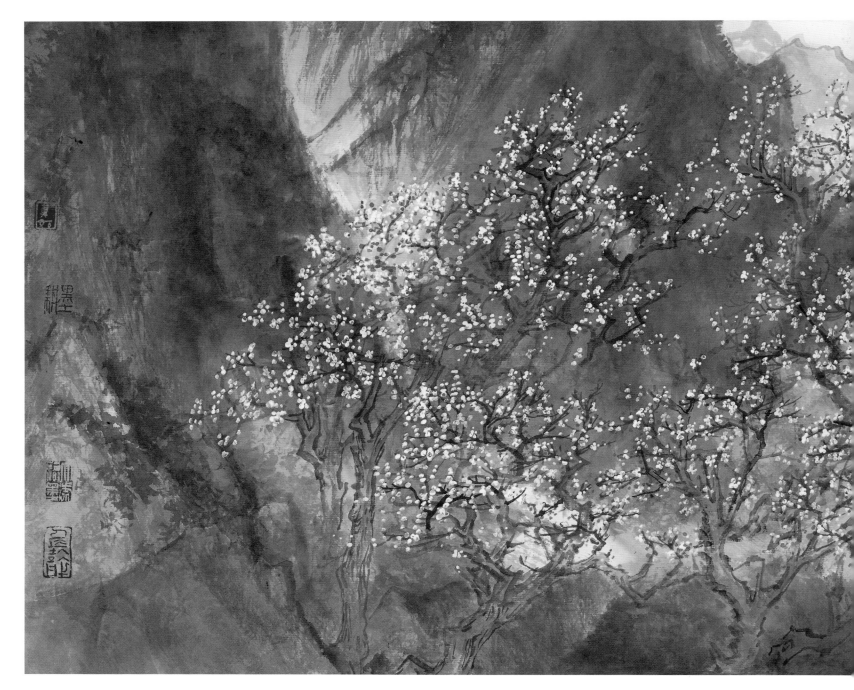

春山商旅图（局部）

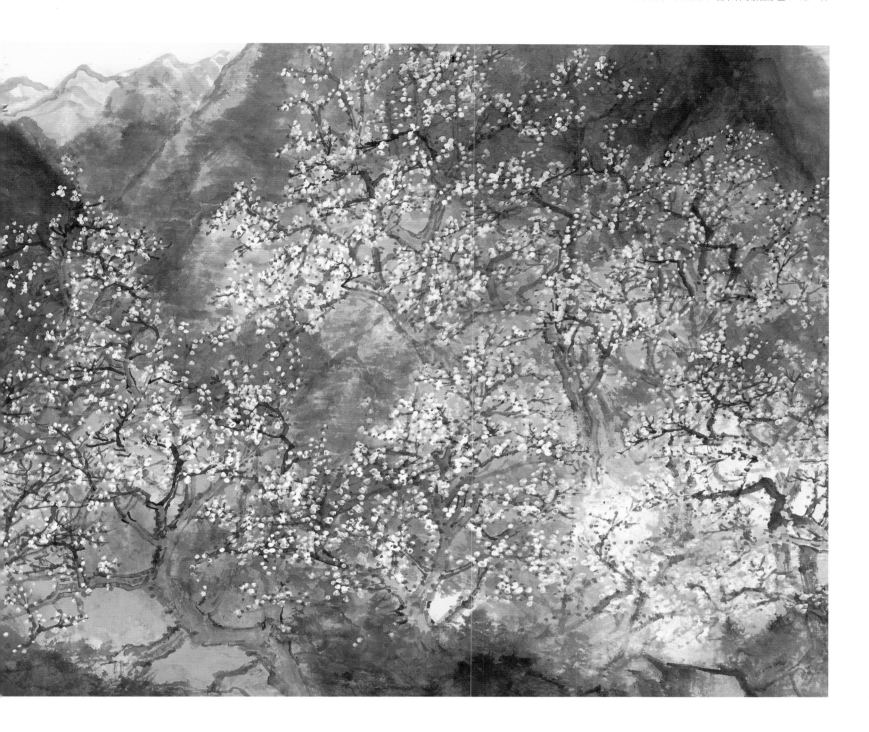

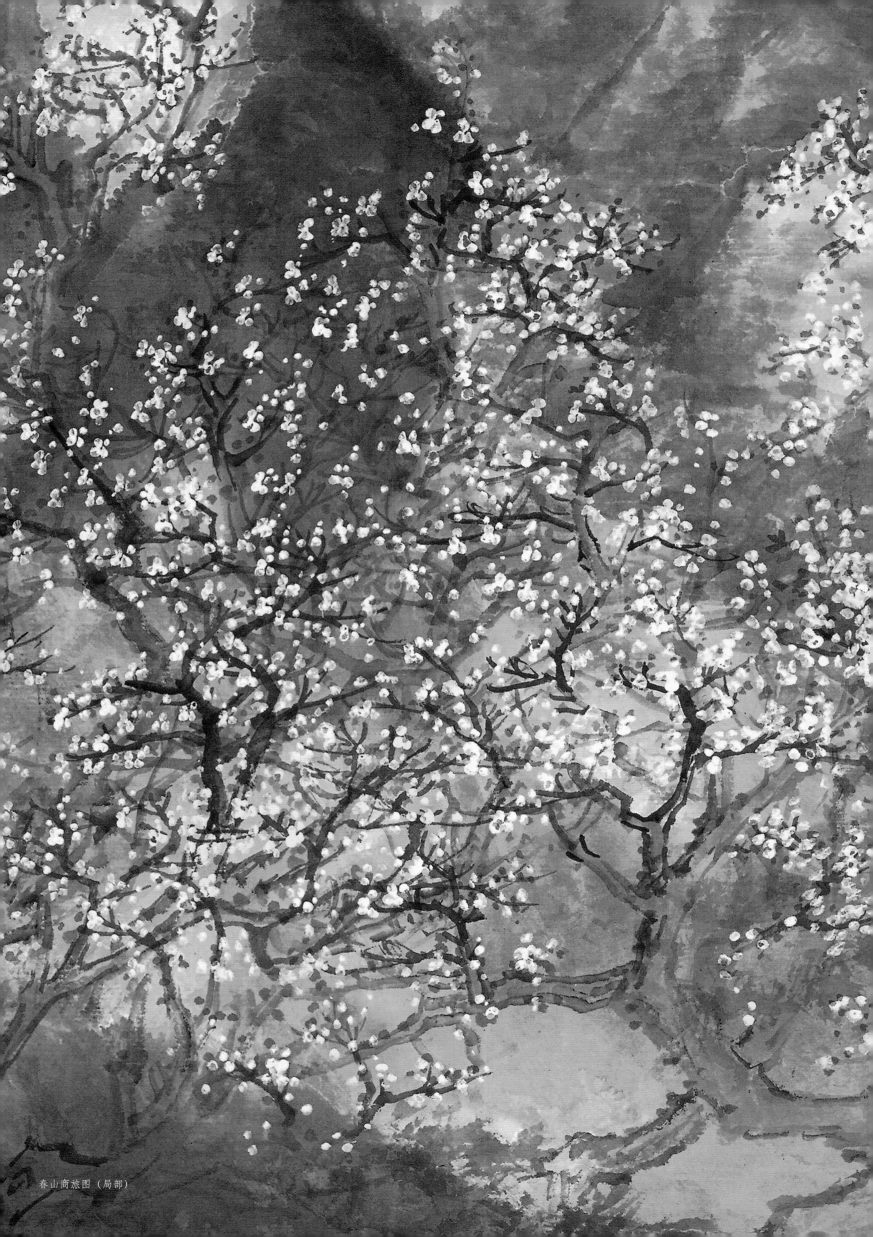

春山商旅图（局部）

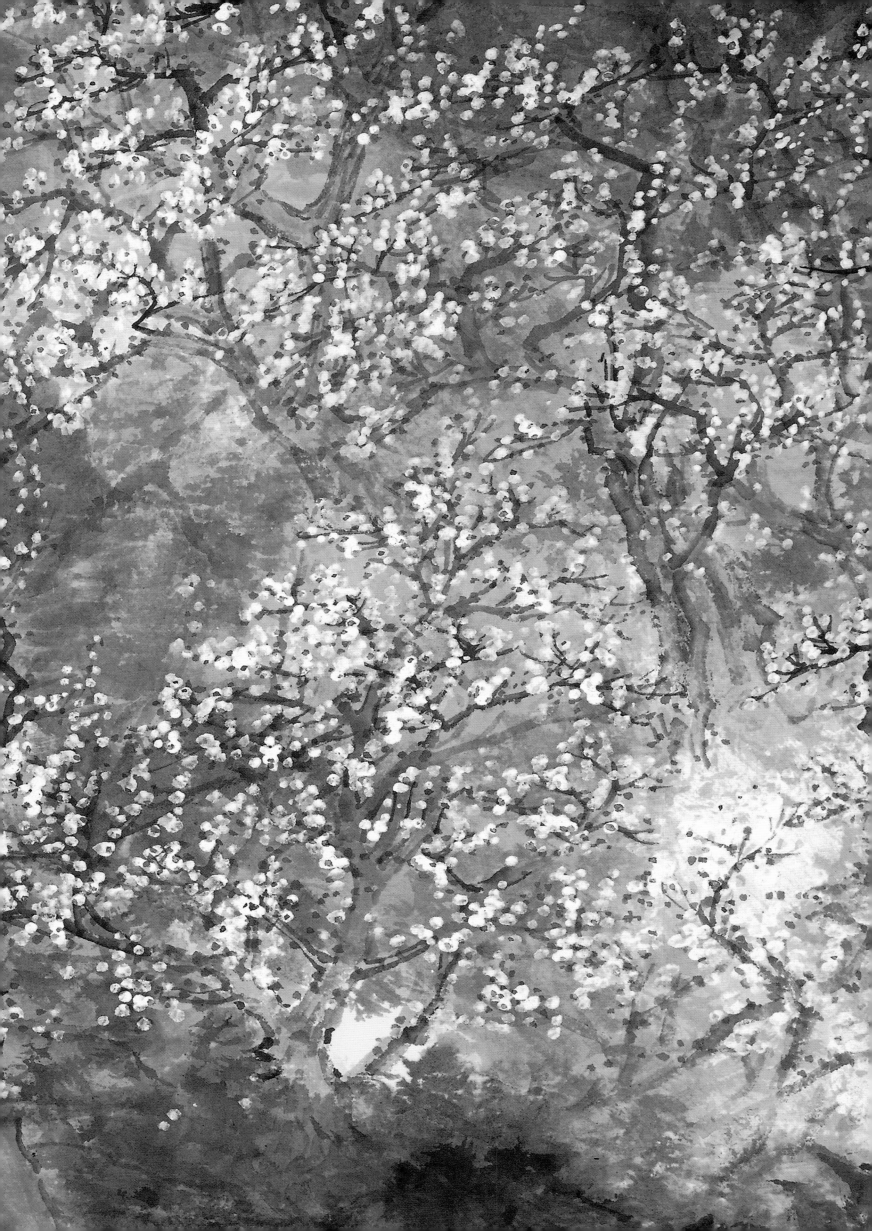

对话李劲堃

Dialogue with
Li Jingkun

受访：李劲堃
采访：当代岭南

（以下访谈内容李劲堃简称"李"，
当代岭南简称"岭"）

岭：众所周知，新中国的山水画创作经历了师造化的、强调写生的传统现实主义，而在近30年中，观察对象的角度又有了新的变化，如今的山水画更倾向从表现物象进入探讨人内心的"精神状态"。请您就这方面谈谈自己的一些看法。

李：2011年我们馆策划了"百年雄才"大型回顾展，这是一个值得学习和研究的案例。从一些案例的调查中，我们可以得知，岭南画派于上世纪30年代开始将传统宋人山水和外来元素植入当时的中国画。经过半个世纪的变化，岭南的中国画应该从这个案例中学到什么，借鉴什么，才得以继续往前走？通过这个案例，我们也产生了一些想法：在当时的社会大背景下，岭南先贤提出了"折中中西"的理念以及革新国画的想法；而经过半个世纪，无论从世界格局还是当代中国画发展的现状来看，我们的时代都发生了很大的变化。进一步来看，岭南画派在当时代表着创新，但现在又变成一种常态。在国际发生大变化而国内处于常态的背景下，国画要想发展，当代岭南画家和研究岭南画学的人就要重新提出问题：我们要的是什么？我们在做的又是什么？

针对当下国内外环境的变化，我们是依然高扬岭南画派先驱的艺术思想，继续"折中中西"呢，还是在过往的新国画已经变成一种弊病之后去回望传统呢？我认为，在新形势下，我们研究岭南画学，要重新定位一种想法，要对国画事业提出一种新的主张。是继续"折中中西"？还是回望传统？还是两者兼而有之？或者另辟蹊径？这样才能使得整个国画的格局——这种在无数国画艺术前辈共同努力经营下的国画格局，得到一个新的发展目标、新的发展机遇、新的研究宗旨。这是我们必须思考的一个问题。学术问题一定需要一批人去做，而且这批人要像我们的先辈一样对学术有理想、有抱负，去提出一些问题。基于这种前提，就可以得知为什么我们这一代艺术家会选择在绘画样式中寻求变化。像陈新华老师，他从艺术样式中产生新的变化。在这种变化中，我们可以看到他的整个学术格局及表现方式产生了很多变化。这种变化或许是一种设想，或许是艺术探索道路上一种不成熟的经验，但是最起码他踏出了这一步。只要踏出这一步，完善就只是时间问题了。

岭：从上世纪80年代末开始直至本世纪初，您创作了一批与传统概念上的国画有着截然不同的视觉感受的作品。这批作品是在怎样的一个情形下完成的呢？

李：我在研究生毕业之后，大概经历了四年的变化，在这四年里，我研究了广东地区特别是岭南画派的美术作品。高剑父先生是用"折中中西"的方式，使得中国画的面貌、技术、题材有了一个全新的变化。当时的艺术家用大量的时间去分析两种不同绘画的特点，使之熔为一炉，并使当时的中国画有了一种质的变化。在攻读研究生的时候，我发现从高剑父先生提出这套理论直到此时，已经过去了半个多世纪，而这五六十年的变化，使它从一种假设的阶段发展成一个很稳定的体系，摆在我们面前。如果需要新的尝试，就需要一个新的突破点。我以在那个阶段就已经发展稳定的中国画状态为基点，结合近50年来全世界的美术发展情况，再重新打散、重新组合一次，寻找一种新的、折中的，甚至可以说是不成熟的方法来破解这种已经稳定的结构。

我觉得在一个艺术探索的阶段里面，完全可以运用那些没有带上"中国画"标签的手法来表现艺术。我们不能单凭媒介与语言就限定了自己的想象力，艺术家用不同媒材所做的各种尝试，理论上而言代表了他在艺术探索上的所思所想。因此和我同时代的艺术家，如陈新华先生、苏百钧先生等，都不约而同地用各种新的方式去诠释中国画。现在回过头来想一想，这批作品还是很有特点的。这种特点就在于，在当时那种非常稳定的艺术体系中，这批艺术家敢用这种方式去做。我觉得这一点非常有意义。

岭：从您近十年的作品所表现出来的倾向和感觉来看，它们保留了早年中西结合的形式追求，而对传统的深入却是更为明显的一个趋势。您这种样式上的转变是基于怎样的考虑呢？

李：我认为，当年岭南画派先贤是从传统国画格局进入新国画的样式之中，或者说是对国画表现对象进行跨越性转变的尝试。正如你刚才所讲的，国画经历了一段时间的发展之后，表面的感情与对象相吻合。当多年的发展慢慢地变成一种常态之后，就会出现另外一种更倾向于样式以及表现内心方面的探索。如何实现这种转变，可能是我们这个阶段需要好好努力的一个关键点。因为一个画种的变化，首先应该是它的表现对象以及表现内容的变化而产生的由渐变到质变的过程。从以前对现实感的驾驭到现在对形式感的驾驭，这种艺术样式与当代艺术中对自我宣泄、自我图像样式的说服力是基本吻合的。中国画要不断地反映时代的特点，这一点需要大家不断地去加以推进。

很显然，按照我们研究过的中国画历史来看，中国画从来就没有真正达到过写实，也没有真正达到过抽象。我想，作为一个画家，他心中应该要有一幅中国美术发展的图画，他需要知道自己是处于哪个阶段，

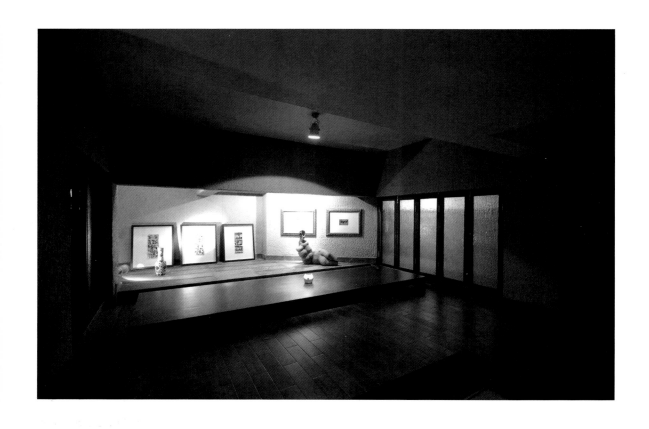

而这些阶段是需要一环一环扣紧的。从当代岭南中那些比较有探索精神的中青年画家来看，实际上他们想要的，就是从主观反映对象到以内心的情感宣泄来表现对象体现出来的艺术感染力，从艺术样式、笔墨表现中寻找上个世纪表现对象的精神内核过渡到反映画家自身的内心世界。从这个意义上来讲，从反映对象的主题思想过渡到反映绘画本体样式所带给你的触动，这在美学上应该是两个不同的阶段和不同的环节。

岭：从近年来的创作出发，您觉得您的作品第一时间想表达的是什么？

李：近年来，我一直学习并思考以什么作为我艺术探索的出发点。在这里，我越发觉得中国画不同于其他的艺术门类。其他艺术门类很张扬个性，而中国画还要求体现本体特定的审美、技法、程式。近年来，我为了将形式美感表现得更到位，用了五六年的时间去研究中国画当代性应该如何过渡的问题。

近段时间，我做了很多关于国画本体语言与样式方面的探索，实际上在加强驾驭中国画工具的能力的同时，我也创作了很多水墨性的作品。这也是我这段时间学习和思考的一些样式。从传统样式到抽象样式的过渡需要一个缜密思考的过程，所以我这段时间的创作是处于一种不断地打转、不断地回望、不断地彷徨、不断地试验的状态之中。这份彷徨、回望并不是说我不想去画一些更新的东西，而是我们所能掌握的传统是一个基础，没有这个基础，作品就如同断线的风筝。我不希望风筝没线，我也不希望风筝的线很短。这根线是长是短，是放是收，这正是艺术家需要考虑的。我希望更多的艺术家可以把风筝放得更高，但希望放得高的风筝的线是牢固的，是有目的的，是收放自如的。

岭：您以前也是"后岭南"话题的参与者之一，而您自己的创作探索亦兼具了当代和传统的元素，是否可以对当代艺术与传统国画之间的关系发表一下自己的意见？

李：岭南画派存在至今，时间跨度超过半个世纪，它肯定是需要变革的，这需要一批人去寻找一种新的样式，而这种样式，很多时候是很难去断定到底是对还是错的。当时的一些画家，特别是"后岭南"的画家，他们更多的是要去改变。"改变"是一个艺术家毕生所要经历的最基本的出发点。我认为，艺术样式不承认重复，也不存在重复。你可以同时使用一本最基础的教材进行教育，但不同的老师培养出来的学生肯定是不同的。所有好的艺术家、好的导师、好的学习者，他们是在一个梯级的基础上上升，最后慢慢地走向不同的方向，通过同样的基础最终走向不同的方向。当时提出"后岭南"这个说法的原因，我认为源于希望自己的作品与之前的国画拉开距离，产生不同的想法。正因为每个时代都有不同的想法，才能把中国画发展到当代。中国画的当代性，包括样式、图式、想法的产生、发展，最激烈的时期正是上世纪80年代以后到本世纪初的这段时间。

岭：在20世纪，中国画的变化比起以前的确是更为丰富与更为激烈的，是跟以往完全不同的一个阶段。20世纪还是一个非常特殊的时期，是将中国画的功能性发挥到极致的一个时期。中国画与西画之间一个很大的不同点就在于功能性上的区别。20世纪中国画的功能性得到了很大的强调，不管是在民国时期还是新中国成立初期，而近30年它又几乎完全与功能性无关。这是20世纪中国画有趣的地方。

李：我相当同意你刚才阐述的这个观点。文化的开放以及对文化思潮的宽容，我想近20年是前所未有的。比如说我们学院的毕业展，社会对于我们学生创作的宽容，乃至领导对学生艺术萌芽上的宽容，我认为这等同于当年刘海粟、徐悲鸿提倡在中国使用人体模特带给人们的触动。我想，对于艺术发展来说，宽容是非常重要的。

岭：最近您在看哪本书？或者您是否对近期的某些文化现象感兴趣？

李：之前我看了李可染先生在中国国家博物馆的展览，看到了李可染先生那些很认真、很安静、很有分量的作品，里面充满了探索的笔调，而这些都是当时他需要迫切去解决的问题，这个对我有很大的触动。另外一个是黎雄才先生在广州的展览，也给我很大的触动。现在我认为，应该提倡有能力的艺术家重新去过慢生活，把时间放到自己的艺术作品里面，因为现在是一个很好的时机。现阶段，集中去考察近现代几个重要艺术家的艺术个案，是我比较感兴趣的一个课题。之前做黎雄才的艺术研究，这是详细地了解艺术家的一个案例。前段时间我得到了一套关于傅抱石先生当年如何做印章的手稿以及回顾傅抱石先生如何写美术史的书。另外我打算着手了解赖少其先生的个案，以及阅读黄宾虹先生的年谱来探究他的艺术形态的形成过程。这些对于一个刚刚进入"艺有所思"年纪的人，是一个很大的触动，能让我重新思考一些问题。

艺术这种东西，我们这代人要怎么发展？当下是一个非常关键的时期。广东处于一种远离中原文化的格局里面，广东人表面上给人的感觉是不起眼的，但实际上广东有一批安静的画家在工作。这种生活状态处在整个旋涡之外，就好像一条大河裹着泥沙前进，在河流转弯的地方有一些稍微平缓的河曲，可以让你待在里面稍作休息，这种格局是我向往的生活。我很希望自己在盘桓的过程中，可以不随着河流的急缓而变。当然，我也不希望自己将来完全跟不上整条河流，在盘桓的过程中我自己也积攒了一些可能。这是一种画家自我选择的方式，我比较乐见这种方式给我带来的平静。

后 记
Epilogue

李劲堃出身于国画世家，在求学阶段曾研习油画，而最终又回归中国画创作。这样的艺术经历颇为耐人寻味。也正因为如此，李劲堃的画作才具有衔接传统与现代的审美趣味。这幅《春山商旅图》长卷作为他近期的力作，可圈可点的地方甚多，此书所作的点评与分析对这幅画的理解也只是冰山一角，更多的内涵还需经由观者直接的视觉体验来领悟。

李劲堃可以说是一位研究型的画家，他的家学底子十分深厚，其父李国华师从黎雄才，可以说是岭南画派的正统传人。而李劲堃自身也是岭南画派纪念馆馆长，对近代画学的研究不可谓不深。他平时除了绘画创作以外，还注意涉猎古今中外的书籍，尤其是专业画论及古代文学作品。这样的知识积累无疑对他绘画的创新有极大的推进作用。另外他对古代经典作品真迹的研习也是博取众长，不拘泥于南北宗的偏见，既对宋元山水笔墨巧妙借鉴，也不排斥唐代青绿山水的设色写实。

鉴于李劲堃研究型画家的身份，本书在编辑的时候不仅对《春山商旅图》进行全方位的解析，而且还对其画作所含的传统因子进行较为深入的解读，以期通过一幅优秀的当代岭南画家的作品，让读者获得更多关于中国传统山水画的初步认识。本书的编写、出版得力于当代岭南艺术中心的资料与技术支持，在此特表感谢。